IMAGES
of America

PIONEROS
PUERTO RICANS IN NEW YORK CITY
1896–1948
BILINGUAL EDITION

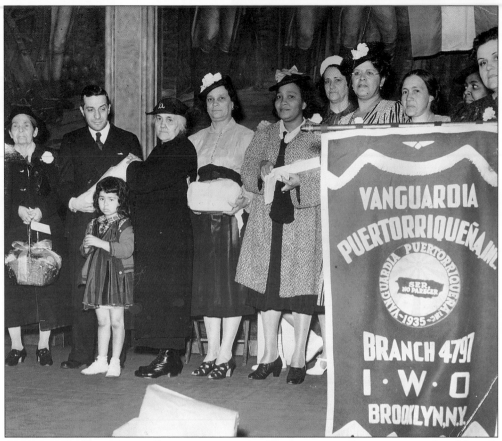

A MOTHER'S DAY EVENT SPONSORED BY THE VANGUARDIA PUERTORRIQUEÑA, MAY 7, 1941. Sharing the stage with a distinguished group of Puerto Rican mothers is Congressman Vito Marcantonio. (JoC.)

ACTIVIDAD DEL DÍA DE LAS MADRES AUSPICIADO POR LA VANGUARDÍA PUERTORRIQUEÑA, 7 DE MAYO DE 1941. El congresista Vito Marcantonio comparte con un grupo de distinguidas madres puertorriqueñas.

IMAGES
of America

PIONEROS
PUERTO RICANS IN NEW YORK CITY
1896–1948
BILINGUAL EDITION

Félix V. Matos-Rodríguez and Pedro Juan Hernández

ARCADIA

First published 2001
Reprinted 2003, 2004

Published by Arcadia Publishing,
Charleston SC, Chicago IL, Portsmouth NH, San Francisco CA

Printed in Great Britain

Library of Congress Catalog Card Number: 2001088278

For all general information, contact Arcadia Publishing:
Telephone 843-853-2070
Fax 843-853-0044
E-mail sales@arcadiapublishing.com
For customer service and orders:
Toll-free 1-888-313-2665

Visit us on the Internet at www.arcadiapublishing.com

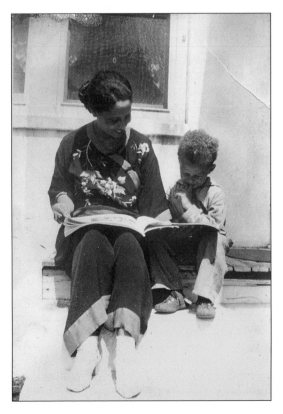

PURA BELPRÉ READING A BOOK TO A YOUNG BOY. Belpré was a true pioneer, particularly in the fields of education and culture. She believed in connecting young Puerto Ricans with their heritage and traditions. (PB.)
PURA BELPRÉ LEYENDO A UN NIÑO. Belpré fue una pionera particularmente en los ámbitos educativo y cultural. Para ella era fundamental que los jóvenes puertorriqueños se familiarizacen con su herencia y tradiciones.

CONTENTS
Tabla de contenido

ACKNOWLEDGMENTS

For almost three decades, the Centro de Estudios Puertorriqueños has been preserving the papers of individuals and the records of organizations pertaining to the Puerto Rican migration experience in the United States. Although partial, these life stories provide glimpses of a distant time period in an always ebullient and complex New York City. Thanks go to the creators and custodians of these records for trusting Centro's mission to preserve the documents for present and future generations! We hope their vision and generosity encourage others to keep the memories of foregone years.

Thanks also go to the Centro staff, particularly José Camacho, Marcela Guerrero, John Binet, and Ariel Quiñones, and to our loved ones, who have supported us and collaborated in the making of this book.

Reconocimientos

A través de las últimas tres décadas el Centro de Estudios Puertorriqueños se ha dedicado a preservar los documentos de individuos y de organizaciones relacionadas con la experiencia migratoria de los puertorriqueños en Estados Unidos. Aunque incompletas, estas historias nos ofrecen un vistazo a un pasado en la vibrante y compleja ciudad de Nueva York. ¡Gracias a quienes crearon estas colecciones, a sus familiares (sus nombres aparecen en la lista de fuentes documentales) quienes comparten la misión del Centro de conservarlos para las generaciones futuras! Nosotros confiamos que su visión y generosidad estimule a otros a seguir su ejemplo de conservar los testimonios de tiempos pasados.

Gracias al personal del Centro y en especial a José Camacho, Marcela Guerrero, John Binet y a Ariel Quiñones y a nuestros seres queridos por todo el apoyo y colaboración durante la preparación de este libro.

INTRODUCTION

Puerto Ricans have been migrating to New York and other cities along the eastern seaboard since the 19th century. The trade of raw materials tied the ports of Puerto Rico with port cities in New England and New York. Those commercial links facilitated the mobility of Puerto Ricans between the island (a Spanish colony at the time) and the United States. Puerto Ricans came to New York for a variety of personal reasons. However, traditional paradigms for understanding the experience of other immigrant groups—particularly Europeans—have been of only marginal use in analyzing the Puerto Rican experience. In many ways, Puerto Rican migration foreshadowed the struggles and patterns experienced by post-1960s immigrants to the United States.

Political events also motivated migration into New York. Those who opposed Spanish colonialism left the island or were exiled. Many Puerto Ricans became members of the Cuban Revolutionary Party, established in 1896 to fight Spanish colonialism in the Caribbean. After the United States took political control of Puerto Rico in 1898, the demographic profile of immigrants changed. Although elite Puerto Ricans continued to come to New York, the majority of the immigrants worked as cigar makers, sailors, domestics, garment makers, or in other low-paying service jobs. Those working on farms found their way to New York in search of better working conditions and a sense of community. Between 1910 and 1945, the Puerto Rican community in New York grew from about 1,600 to 135,000 people.

Puerto Ricans created their *colonias,* or neighborhoods, in the Brooklyn Navy Yard, the Lower East Side, the West Side, and East Harlem. In doing so, they interacted with other Spanish-speaking immigrants and with groups such as African Americans, Jews, and Italians. Women played an important role in these *colonias* by running small hostels and by maintaining networks of family and culture that were fundamental for day-to-day survival and adaptation. Puerto Ricans became active in New York politics. Some participated in mainstream Republican and Democratic politics, but others joined radical and leftist organizations. Cultural events sponsored by hometown associations or political clubs were also popular.

The chapters ahead are divided chronologically and thematically. We begin with an overview of how Puerto Ricans traveled—by steamships until the 1940s—and of the diversity among the first *pioneros.* We examine several aspects of family life and the overlaps among the social and political institutions that Puerto Ricans developed as they settled in different parts of the city. This book provides a partial look at the lives of the Puerto Rican pioneers who established deep roots in New York and shows how they paved the way for others to settle there in increasingly large numbers after World War II.

Introducción

Los puertorriqueños han estado emigrando a la ciudad de Nueva York y a otras ciudades de la costa Atlántica desde el siglo XIX. El comercio de bienes y materias primas vinculó a los puertos de Puerto Rico con los de la regiones de Nueva Inglaterra y Nueva York. Estos vínculos comerciales facilitaron la movilidad entre la isla, territorio colonial de España, y Estados Unidos. Los puertorriqueños han inmigrado a la ciudad de Nueva York por múltiples razones estructurales y personales. Sin embargo, los paradigmas que tradicionalmente se usan para estudiar la inmigración de otros grupos étnicos—particularmente los europeos—se prestan menos para el análisis de la experiencia puertorriqueña. En muchos aspectos la migración puertorriqueña a Estados Unidos ha anticipado las luchas y los patrones de los inmigrantes pos 1960.

Los acontecimientos políticos también contribuyeron a la migración a Nueva York. Los opositores al colonialismo español sufrieron el destierro u optaron por emigrar. Muchos de estos inmigrantes puertorriqueños se integraron al Partido Revolucionario Cubano, fundado en 1896, para luchar contra el colonialismo en el Caribe. Después de la invasión, y subsecuente toma de posesión de Puerto Rico por Estados Unidos, la composición de los inmigrantes puertorriqueños cambió. Aunque miembros de la élite puertorriqueña continuaron inmigrando a la ciudad de Nueva York, la mayoría de los nuevos migrantes eran tabaqueros, marinos, domésticas y obreros. Otros que vinieron, como los trabajadores agrícolas, se allegaron a la ciudad en búsqueda de mejores trabajos y de ambiente comunal. La comunidad puertorriqueña en Nueva York creció de unas 1,600 personas en 1910 a más que 135,000 a finales de la Segunda Guerra Mundíal.

Los puertorriqueños crearon sus colonias y vecindarios en los terrenos del astillero de Brooklyn, en el Bajo Manhattan, el "West Side" y "East Harlem". Esta dispersión propició su contacto con otros grupos hispanos y de otras etnias en la ciudad como: afroamericanos, judíos e italianos. Las mujeres tuvieron una participación significativa en la vida de las colonias encargandose de hospederías, trabajando como domésticas o en la costura, y manteniendo las coneciones familiares y culturales que probaron ser de vital importancia para la supervivencia del día a día y la adaptación de la comunidad. Los puertorriqueños participaron activamente en la vida política de la ciudad. Algunos participaron en las organizaciones tradicionales de los partidos republicano y demócrata; mientras otros se incorporaron a grupos más radicales o de izquierda. También las actividades culturales, frecuentemente auspiciadas por las asociaciones de pueblos o políticas, eran muy populares.

Los capítulos de este libro están organizados cronológica y temáticamente. Comenzamos con un vistazo de cómo estos primeros migrantes viajaban—en los barcos de vapor hasta la década de los cuarenta—y de la gran diversidad entre estos pioneros. También documentamos varios aspectos de la vida familiar y comunitaria y del traslapo entre las organizaciones culturales, sociales y políticas que desarrollaron como parte de sus asentamientos en diferentes partes de la ciudad. Esta vista parcial de la vida de los pioneros demuestra como ellos desarrollaron profundas raíces en Nueva York y como abrieron el camino para los que migraron de forma masiva después de la Segunda Guerra Mundíal.

One
Uno

THE STEAMSHIP PUERTO RICAN COMMUNITY
La comunidad puertorriqueña del barco de vapor

Steamship travel between San Juan and New York usually lasted between four and five days. Life aboard these ships varied, depending on whether the passenger traveled in first or second class. Most passengers traveled second class and faced cramped accommodations, meager meals, and discomforts. A small number, usually adolescent males, made their way as stowaways. Card games, musical instruments, and Bibles were among the items that passengers brought to make the trip less burdensome. The acquaintances made during the trip were often important in finding employment and lodging upon arrival. Dependence on sea travel made names like the *Marine Tiger*, the *Borinquen,* and the *Coamo* regular fixtures in Puerto Rican life during the first four decades of the century.

La travesía en barco de vapor entre San Juan y Nueva York regularmente tomaba de cuatro a cinco días. La calidad de vida en el barco variaba significativamente dependiendo de si se viajaba en primera o segunda clase. La mayoría de los pasajeros viajaban en segunda padeciendo hacinamiento y mala alimentación. Un número pequeño de los pioneros llegó como polizones. Los pasajeros cargaban consigo juegos de naipes, instrumentos musicales, biblias y otros libros para hacer el viaje más llevadero. Las amistades iniciadas en la travesía podían ser sumamente útiles cuando se trataba de conseguir empleo y alojamiento en la ciudad. El uso obligatorio de barcos como el Marine Tiger, el Borinquen y el Coamo convirteron estos medios de transportación en parte integra de la vida de los puertorriqueños en Estados Unidos en las primeras décadas del siglo pasado.

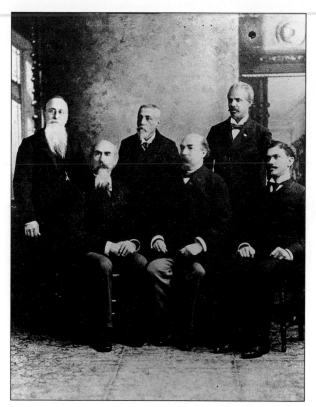

MEMBERS OF THE PUERTO RICAN SECTION OF THE CUBAN REVOLUTIONARY PARTY, 1896. From left to right are Manuel Besosa, Juan de M. Terreforte, Aurelio Méndez Martínez, Dr. José J. Henna, Sotero Figueroa, and Roberto H. Todd. (Gen.) **INTEGRANTES DE LA SECCIÓN DE PUERTO RICO DEL PARTIDO REVOLUCIONARIO CUBANO, 1896.** De izquierda a derecha aparecen las personas antes mencionadas en el texto en inglés.

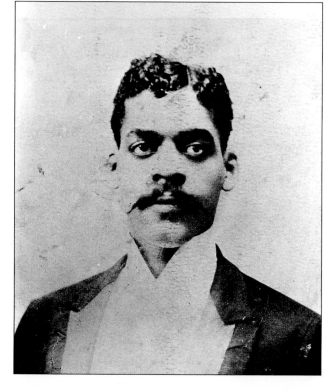

ARTURO ALFONSO SCHOMBURG, PUERTO RICAN BIBLIOPHILE AND COLLECTOR. Arturo Alfonso Schomburg, who came to New York in 1891 from San Juan, was active in Puerto Rican and Cuban revolutionary circles until the Spanish-American-Cuban War of 1898. (JC.) **ARTURO ALFONSO SCHOMBURG, BIBLIÓFILO Y COLECCIONISTA PUERTORRIQUEÑO.** Él emigró de San Juan a la ciudad de Nueva York en 1891 donde participó activamente en los círculos revolucionarios puertorriqueños y cubanos hasta el advenimiento de la Guerra Hispano-Cubano-Norteamericana del 1898.

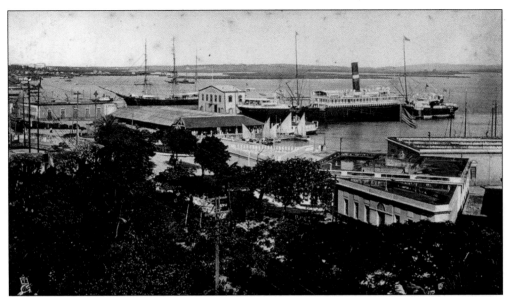

SAN JUAN'S HARBOR, C. 1900. The steamship *Coamo*, which carried thousands of Puerto Ricans between New York and San Juan, can be seen at the dock. (Post.)

VISTA DEL PUERTO DE SAN JUAN, C. 1900. El vapor Coamo que transportó a miles de puertorriqueños entre Nueva York y San Juan aparece anclado en el puerto.

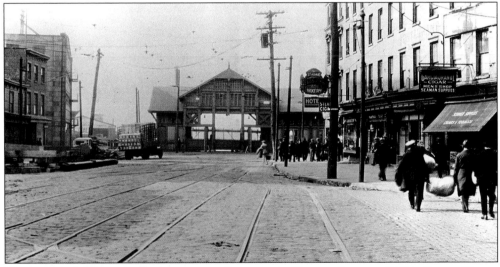

HAMILTON AVENUE IN BROOKLYN AS SEEN FROM UNION STREET, 1924. Puerto Ricans worked in neighborhoods like this one as stevedores, seamen, laborers, and cigar makers. (Rutter photograph; JC.)

AVENIDA HAMILTON EN BROOKLYN VISTA DESDE LA CALLE UNION, 1924. Algunos puertorriqueños trabajaron en vecindarios como éste como tabaqueros, estibadores, y marinos mercantes. Fotografía de Rutter.

The San Juan News.

Vol. IX—No. 4 SAN JUAN PORTO RICO, WEDNESDAY MORNING, JANUARY 6, 1904. PRICE 8 CENTS

PORTO RICANS NOT ALIENS | NO SOMOS EXTRANJEROS

Supreme Court Decides Gonzalez Case In Favor Of Island.

MESSAGE ON THE PANAMA TREATY

President Says That the Sole Question is on Ratification.

MENSAJE EN EL TRATADO PANAMA

El Presidente dice que la única cuestión es la ratificación.

Corte Suprema Decide el Caso de Gonzalez en Favor de la Isla.

IMMIGRATION LAWS DO NOT APPLY TO PTO. RICANS

DENIES COMPLICITY OF

NIEGA COMPLICIDAD

LEYES INMIGRACION NO APLICADAS A PTO. RIQUEÑOS

THE COVER OF THE *SAN JUAN NEWS* ANNOUNCING A SUPREME COURT DECISION, 1904. In the Isabela González case, the Supreme Court determined that Puerto Ricans were not aliens and therefore were not subject to immigration laws.

PORTADA DEL *THE SAN JUAN NEWS* ANUNCIANDO LA DECISIÓN DE LA CORTE SUPREMA NORTEAMERICANA, 1904. En el caso de Isabela Gónzalez la Corte Suprema determinó que los puertorriqueños no eran extranjeros y que, por lo tanto, no estaban sujetos a las leyes de inmigración.

El Bill de Puerto Rico se firma hoy.

Ayer tarde, Mr. Yager recibió el cable que sigue:

Mr. Yager - San Juan.

El Presidente firmará el Bill de Puerto Rico, mañana 2 de marzo.

MAC INTYRE.

THE FRONT COVER OF *LA DEMOCRACIA* IN PUERTO RICO, 1917. This article announces that Gov. Arthur Yager received a telegram informing him that Puerto Ricans had become U.S. citizens.

CÁPSULA INFORMATIVA DE LA PORTADA DEL PERIÓDICO *LA DEMOCRACIA* EN PUERTO RICO, 1917. Se anunciaba que el gobernador estadounidense en Puerto Rico, Arthur Yager, había recibido notificación de la extención de la ciudadanía norteamericana a los puertorriqueños.

An Advertisement for the New York & Porto Rico Steamship Company. This advertisement from the February 23, 1917 edition of *La Correspondencia* includes itineraries for trips between San Juan and Brooklyn, as well as cabin rates, mail delivery, and contact information in New York.

Anuncio de la Compañía de vapores New York & Porto Rico. *La Correspondencia*, 23 de febrero de 1917. Incluye el itinerario entre San Juan y Brooklyn, las tarifas por cabinas y servicio de correo e información sobre dónde contactarlos en Nueva York.

The New York & Porto Rico Steamship Co.

11 BROADWAY NEW-YORK.

VAPORES CORREOS AMERICANOS.

Servicio de Pasajeros y de Carga Semanalmente entre Pto.-Rico y New York

VAPOR	Salidas de San Juan á las 5p. m. Miércoles.	Llega á New York	VAPOR	Salidas de N York los Sábados a m. día	Llegada á San Juan
CAROLINA..	Febrero 21	Febrero 26	COAMO	Febrero 17	Febrero 22
COAMO......	Febrero 28	Marzo 5	BRAZOS....	Febrero 24	Febrero 28
BRAZOS....	Marzo 7	Marzo 12	CAROLINA..	Marzo 3	Marzo 8
CAROLINA..	Marzo 14	Marzo 19	COAMO......	Marzo 10	Marzo 15
COAMO.....	Marzo 21	Marzo 26	BRAZOS.....	Marzo 17	Marzo 21
BRAZOS....	Marzo 28	Abril 2	CAROLINA..	Marzo 24	Marzo 28
CAROLINA..	Abril 4	Abril 9	COAMO......	Marzo 31	Abril 5
COAMO.	Abril 11	Abril 16	BRAZOS.....	Abril 7	Abril 11
BRAZOS....	Abril 18	Abril 23	CAROLINA..	Abril 14	Abril 18
CAROLINA..	Abril 25	Abril 30	COAMO........	Abril 21	Abril 26

SERVICIO DE NEW ORLEANS.

Vapor Montoso Febrero 21 BERWIND Marzo

ISABELA Marzo 17 Un vapor Marzo 23

PARA MAS INFORMES DIRIJASE A

The New York and Porto Rico Steamship Co. Muelle No. 1. San Juan.

VALENTIN AGUIRRE
Steamship Ticket Agent - 82 Bank Street, New York

Receipt

Nº 6221

PASSAGE DEPOSIT RECEIPT
Subject to Terms and Conditions of the Steamship Company

DATE 4/3/34

RECEIVED $ 80.00 FROM

			OUTWARD		RETURN	
NAME OF PASSENGER	ADDRESS		ADULTS	$ 80 —	ADULTS	$
Mrs. Asuncion Rivera	Calle Ponce de Leon 97		CHILDREN	$	CHILDREN	$
Miss Felicita Irizarry	Puerta de Tierra		INFANTS	$	INFANTS	$
Por Manuel Irizarry	1600 Madison Ave.		SERVANTS	$	SERVANTS	$
ON ACCOUNT OF ACCOMMODATIONS RESERVED			TAX	$	HEAD TAX	$
OUTWARD PASSAGE	RETURN PASSAGE		DEBARK. TAX	$	EMBARK. TAX	$
Class Cabin			TOTAL	$ 80	TOTAL	$
Room No. and Berth 26 all						
Steamship San Jacinto				OUTWARD		
To Sail On May 9			TOTAL { AND		$ 80.00	
From San Juan			RETURN			
Destination New York						

Unless the Steamer is Prevented from Sailing by Unforeseen Circumstances ALL SAILING SUBJECT TO CHANGE

The BALANCE $............ on Both the OUTWARD and RETURN PASSAGES, must be paid not later than three weeks before sailing from New York, when this Receipt will be exchanged for the Regular Ticket. If the balance is not paid when due the Steamship Company shall be at liberty to dispose of the accommodation. The money hereby receipted for shall continue to be the property of the Steamship Company, unless it succeeds in reselling the berth or berths reserved.

This receipt must be returned upon payment of the balance.

VALENTIN AGUIRRE - Agent

By

A Steamship Travel Receipt, 1934. Manuel Irizarry purchased these cabin-class tickets for Asunción Rivera and Felícita Irizarry from the Valentín Aguirre agency in New York to travel on the steamship *San Jacinto*. (AHMP.)

Factura del boleto, 1934. Manuel Irrizarry compró los boletos de segunda clase para viajar en el vapor *San Jacinto* para Asunción Rivera y Felícita Irizarry en la agencia de pasajes Valentín en Nueva York.

13

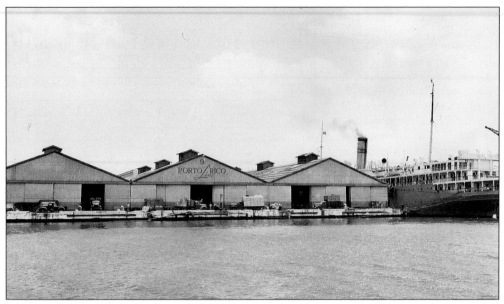

THE PIER OF THE NEW YORK & PORTO RICO STEAMSHIP COMPANY, 1946. The steamship *George Washington* can be seen to the extreme right in this view of the company's San Juan pier. (OIPR.)
VISTA DE LOS MUELLES DE LA COMPAÑÍA DE VAPORES DE NUEVA YORK Y PORTO RICO, 1946. El puerto de San Juan y el vapor SS George Washington pueden verse a la extrema derecha.

THE CARGO TERMINAL OF THE NEW YORK & PORTO RICO STEAMSHIP COMPANY IN SAN JUAN, 1946. Workers unload boxes of rum to be exported to the United States. (OIPR.)
MUELLE DE CARGA DE LA COMPAÑÍA DE VAPORES DE NUEVA YORK Y PORTO RICO EN SAN JUAN, 1946. Los trabajadores aparecen descargando un camión cargado de ron para exportarse a Estados Unidos.

RELATIVES AND FRIENDS SAYING
GOODBYE TO STEAMSHIP PASSENGERS,
1937. The *Borinquen* is docked at the
San Juan pier. (JHP.)
FAMILIARES Y AMISTADES DESPIDEN A
LOS PASAJEROS DEL VAPOR, 1937. El SS
Borinquen estaba anclado en el muelle de
San Juan.

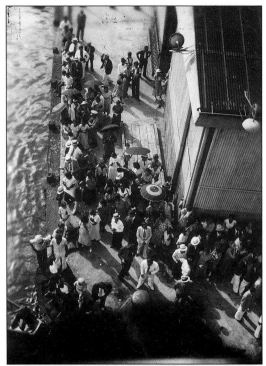

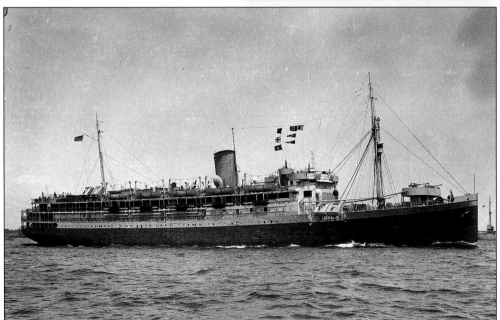

THE STEAMSHIP *BORINQUEN*, 1943. The *Borinquen* belonged to the New York & Porto Rico
Steamship Company. The trip between San Juan and New York usually lasted four or five days.
(The Mariners' Museum, photograph No. PB6484.)
VAPOR BORINQUEN, 1943. Este vapor pertenecía a la Compañía de Vapores de Nueva York y
Porto Rico. La travesía entre San Juan y Nueva York por lo regular duraba entre cuatro y
cinco días.

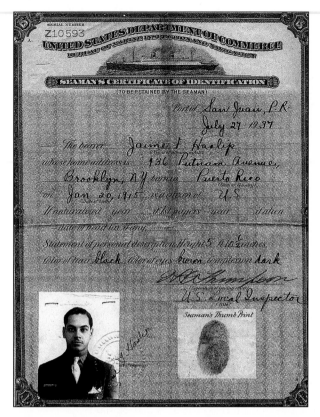

Seaman Jaime Haslip-Peña's Identification Certificate, 1937. Jaime Haslip-Peña's certificate was granted by the U.S. Commerce Department. He lived at 436 Putnam Avenue in Brooklyn. (JHP.)

Certificado de identificación del marino mercante Jaime Haslip-Peña, 1937. Este documento fue expedido por el Departamento de Comercio de Estados Unidos. Haslip-Peña vivía en el número 436 de la avenida Putnam en Brooklyn.

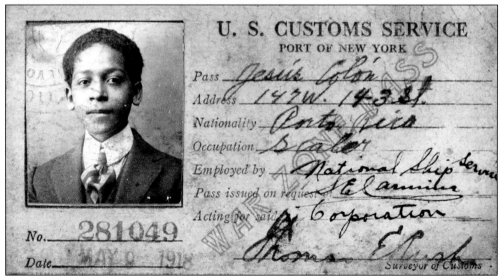

Jesús Colón's U.S. Customs Service and War Zone Pass Identification Card. Colón, who was a scaler on the steamship *Carolina* in 1918, later became an important labor leader, journalist, and community activist. (JC.)

Tarjeta del Servicio de Aduanas y Pase de la Zona de Guerra expedido a nombre de Jesús Colón. El fue un escalador en el vapor SS Carolina en el año 1918 y posteriormente se convirtió en un dirigente sindical, periodista y activista comunitario.

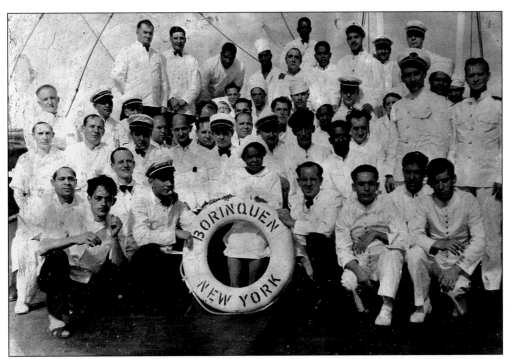

THE WORK CREW OF THE STEAMSHIP BORINQUEN, 1938. Jaime Haslip-Peña, telephone operator and secretary to the chief steward, is standing third from the right in the top row. (JHP.)
TRIPULACIÓN DEL VAPOR BORINQUEN, 1938. Jaime Haslip-Peña, operador de teléfonos y secretario del Jefe de Tripulación aparece de pie al fondo, tercero a la derecha.

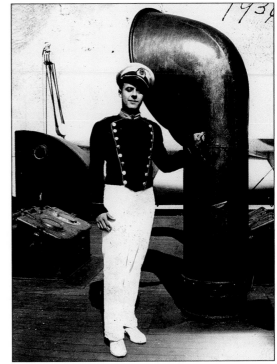

LIEUTENANT ? CRUZ OF THE STEAMSHIP BORINQUEN, 1936. Although most of the officers were often "Americans," there were several Puerto Rican and Cuban officers on the steamships. (JHP.)
TENIENTE ? CRUZ DEL SS BORINQUEN, 1936. Aunque la mayoría de los oficiales eran estadounidenses, varios puertorriqueños y cubanos llegaron a ser oficiales en los barcos.

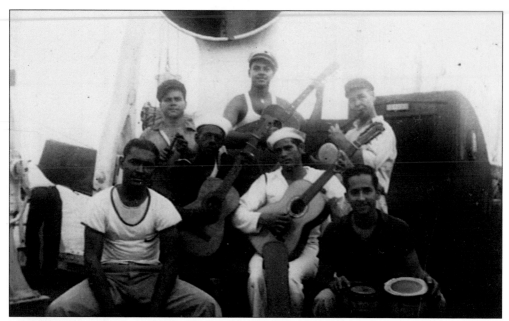

THE CREW OF THE BORINQUEN ENJOYING MUSIC, 1937. Such gatherings were common during the long trips between Puerto Rico and the United States. (JHP.)
LA TRIPULACIÓN DEL SS BORINQUEN DISFRUTA DE LA MÚSICA Y DE UN MOMENTO DE ESPARCIMIENTO, 1937. Este tipo de reunión era frecuente en la travesía de Puerto Rico a Estados Unidos.

TRANSFERRING STOWAWAYS, C. 1936. Stowaways are shown being transferred from the *Coamo* to the *Borinquen* en route back to the port of San Juan. (JHP.)
TRASLADO DE POLIZONES, C. 1936. Ellos eran trasladados del SS Coamo al SS Borinquen que iba rumbo a San Juan.

COVER OF PASSENGER LIST BOOKLET FROM THE PORTO RICO LINE, 1941. This booklet was given to all first-class passengers upon boarding the ship. (JAM.) **PORTADA DEL FOLLETO DE LOS PASAJEROS DE LA LÍNEA PORTO RICO, 1941.** Este folleto servía de recordatorio para los pasajeros de primera clase al abordar el barco.

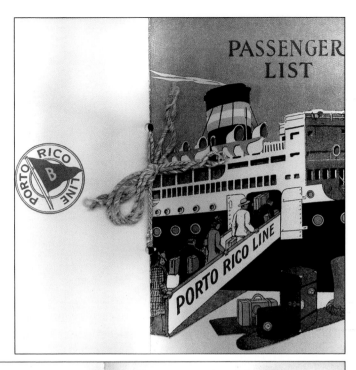

LIST OF FIRST CLASS PASSENGERS

From San Juan

Mr. L. Alonso
Mrs. Rafaela C. de Alsina
Dr. Gmo. Acosta
Mrs. Acosta & Inf.
Mr. R. Alonso Sobrino
Mr. Jos. Anchell

Miss Ethel Berhman
Mr. J. W. Black
Mr. C. Bolta
Mr. Louis Breslow
Mr. C. L. Burns
Mr. O. S. Bagwell
Mrs. Bagwell
Mr. Jorge Bird Arias

Mr. A. E. Copeland
Mrs. Copeland
Mr. A. R. Cody

Mrs. Rita Casiano
Miss Juanita Casiano

Mrs. K. Del Valle
Mrs Georgina U. de Dobson
Mr. W. D. Ebbets
Mrs. Ebbets
Miss Ana A. Estornal

Mr. W. Foster
Mr. A. R. Le Faucheur
Mrs. K. Faircloth
Mrs. A Felitch
Mr. Walter P. Francois
Dr. R. P. Fernandez
Mr. A. Fairchild
Mr. Robt. Girvan

Mr. B. G. Gerard
Miss Gladys Garcia
Miss Luisa Gardia
Mrs. M Grossenbacher
Mrs. C. G. Guillermety
Miss Sarah Guillermety
Mr. Carlos Gual
Mr. Manuel Gonzalez Jr
Mr. W. E. Hartman
Mr. F. E. Holmes
Mr. H. Hutchinson
Mr. J. W. Hernandez
Mr. E. R. Harding

Mr. W. J. Laughlin
Mr. Paul Lee
Mr. R. H. Leamy
Miss Dora Moore
Mr. Victor Moore
Mrs. C. A. Marten
Miss Tomasa Marxuach
Miss G. Mercado
Mr. M Martinez
Mr. Wm. G. Mamary
Mr. G Mamary
Mrs. P. McLeod
Mr. O. Martinez
Mr Geo. Newbawer
Mr. J. A. Negroni
Mrs. Ma. I. Novoa
Mr. Alfonso Novoa
Mrs. Olmedo & Inf
Inf. Victor Olmedo
Mr. Felix Ortiz
Mstr. James Ortiz
Mr. James O. O'Brien

Mr. J. Ortiz Parishi
Mrs. Ortiz Parishi
Mr. M. Perez Morales
Mr. Wm. Phelps
Mrs. Phelps & Inf
Mrs. S. Palmer
Mr. J. Dress Panell
Mr Victor Perez
Col. G. A. Pande
Mr. A. B. Powell

Dr. Jesus M. Quinones
Mrs. Quinones

Mrs. Ana Rivera
Dr. Raul L. Ramos
Mr. M. Rosenthal
Mr. Cosme D. Rose
Mr. F. H. Rawls
Mrs. Rosario R. Rivera
Miss J. A. Rivera
Mr. O. Robles
Mr. Vidal Ramirez
Miss Marie E. Robles
Mrs. F. Rassow & Inf
Inf. Erick Rassow

Miss Irma Sierra
Mr. Ramon Sarraga
Mr. C. Swiggett
Mr. Chas. Schaer
Mrs. Shaer
Mr. O. H. Sellars
Mrs. Sellars

From Trujillo City, D. R.

Mr. John F. Aarnett Jr
Mr. Thos. Ferris
Mrs. Ferris

Cruise Passengers

Miss M. Boss
Miss M. Carroll
Miss Polly Davis
Miss G. Devine
Miss Marie Engel
Mr. G. W. Gehin
Mr. K. Grizzard
Miss E. Hoffman
Miss P. M. Martin
Mr. C. Martorelly
Mrs. Martorelly
Mr. W. Mayer
Mrs. Mayer
Miss Lydia Mohl

Mrs. C. Tizol
Mrs. E. Tizol
Mr. V. Tallado
Mrs. Louise Willoth
Mrs. Robt. L. Whyte & In
Mstr. Robt. L. Whyte
Mr. N. B. Yates

Mr. Sidney J. Finlay
Miss B. L. Manock
Mr. Jose Nouel

Mrs. W. Peirce
Miss R. C. B. de St. Aubi
Dr. M. Simpson
Miss Mary Steinman
Miss E. D. Sullivan
Miss E. Steltzer
Miss M. Sullivan
Mr. John Thompson
Miss Ruth Traynor
Miss M. Worth
Miss E. Zeiler
Dr. L Zeltzerman

THE PASSENGER LIST OF THE STEAMSHIP BORINQUEN. This ship sailed from San Juan to New York, with a stop in Trujillo City, Dominican Republic, on October 2, 1941. (JAM.)
LISTA DE PASAJEROS DEL VAPOR BORINQUEN. El barco zarpó de San Juan haciendo escala en la ciudad Trujillo en la República Dominicana el 2 de octubre del 1941.

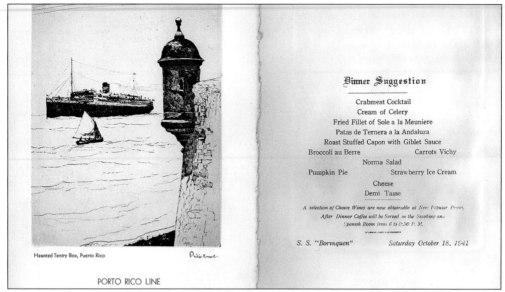

Dinner Suggestion

Crabmeat Cocktail
Cream of Celery
Fried Fillet of Sole a la Meuniere
Patas de Ternera a la Andaluza
Roast Stuffed Capon with Giblet Sauce
Broccoli au Berre Carrots Vichy
Norma Salad
Pumpkin Pie Strawberry Ice Cream
Cheese
Demi Tasse

*A selection of Choice Wines are now obtainable at New Popular Prices,
After Dinner Coffee will be Served in the Smoking and
Spanish Room from 6 to 8:30 P. M.*

S. S. *"Borinquen"* *Saturday October 18, 1941*

A First-Class Dinner Menu, 1941. The menu on the steamship *Borinquen* included wine, crabmeat cocktail, roast stuffed capon, fried fillet of sole, carrots Vichy, Norma salad, pumpkin pie, and coffee. (JAM.)
Muestra del menú para los pasajeros de primera clase, 1941. Este menú del vapor Borínquen consistía de vino, carne de cangrejos, capón relleno asado, filete de pescado lenguado, zanahorias a la Vichy, ensalada Norma, pastelón de calabazas y café.

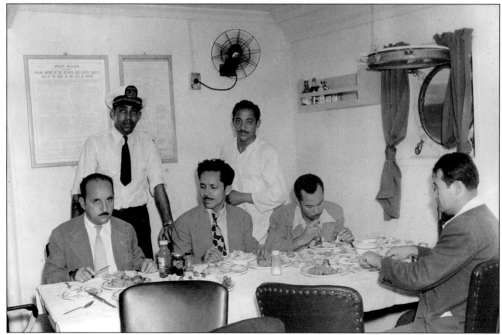

Puerto Ricans Enjoying Dinner aboard the Steamship Ponce, c. 1945. The dinner for second-class passengers consisted of a small salad, rice, beans, and chicken. (EV.)
Puertorriqueños disfrutando de la cena en el vapor Ponce, c. 1945. La cena para los pasajeros de segunda clase consistía de ensalada pequeña, arroz, habichuelas y pollo.

PASSENGERS ON DECK BEFORE ARRIVING IN NEW YORK, C. 1920S. María Luisa Ortíz, Gerardo Torres (wearing white), and other family members pose on the deck. (TOF.)
PASAJEROS EN LA CUBIERTA ANTES DE SU ARRIBO A LA CIUDAD DE NUEVA YORK, C. 1920. María Luisa Ortíz y su esposo Gerardo Torres (vestido de blanco) junto a otros miembros de la familia, posan para una foto.

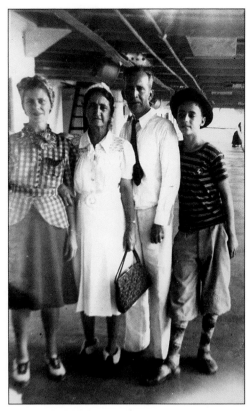

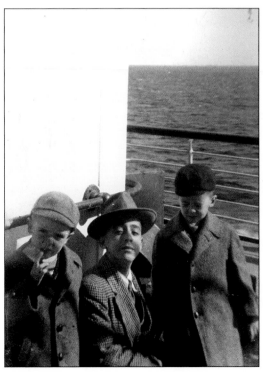

RELAXING ON DECK, C. 1920S. Victor, Gerardo, and Fabio Torres are shown on a trip from San Juan to New York. (TOF.)
LOS HERMANOS VÍCTOR, GERARDO Y FABIO TORRES EN UN MOMENTO DE ESPARCIMIENTO EN LA CUBIERTA, C. 1920. Ellos iban de San Juan a la ciudad de Nueva York.

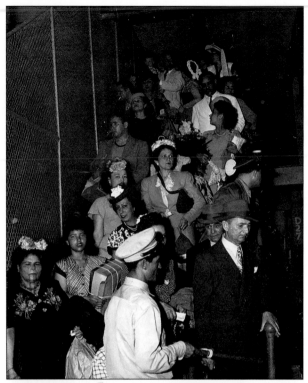

PUERTO RICAN PASSENGERS FROM NEW YORK DISEMBARKING IN SAN JUAN. By 1946, airplanes were beginning to replace steamships as a mode of transportation. (Jack Delano photograph; OIPR.)
PASAJEROS PUERTORRIQUEÑOS PROCEDENTES DE NUEVA YORK DESEMBARCANDO EN SAN JUAN. Cerca del 1946 los vapores comenzaron a ser reemplazados por los aviones como medio de transporte. Fotografía de Jack Delano.

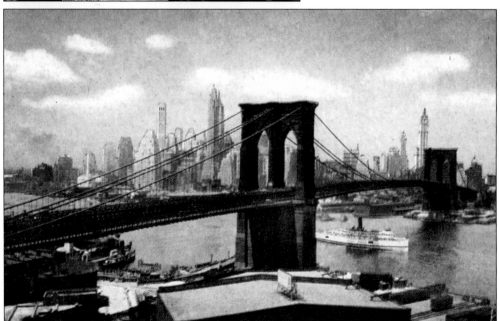

THE BROOKLYN BRIDGE AND LOWER MANHATTAN, C. 1930S. A ship of the New York & Porto Rico Steamship Company is docked at the Brooklyn piers, seen at the bottom of this postcard. (Post.)
PUENTE DE BROOKLYN Y EL BAJO MANHATTAN, C. 1930. La Línea Nueva York y Puerto Rico atracaba en los muelles de Brooklyn que se ven en la parte baja de esta tarjeta postal.

Two
Dos

THE FACES OF THE PUERTO RICAN MIGRATION
Los rostros de la migración puertorriqueña

All sectors of Puerto Rican society—male and female, young and old, rich and poor, urban and rural—migrated to the United States. The records from the Puerto Rico Identification Bureau document the various towns from which Puerto Ricans migrated and the New York neighborhoods to which they moved. Starting in 1930, this bureau provided Puerto Ricans with green identification cards certifying their U.S. citizenship in order to facilitate employment and to discourage discrimination. Included in this chapter are images of some of the *pioneros*—Jesús Colón, Oscar García-Rivera, and Pura Belpré—who played a key role in the *colonias* and whose records have been preserved by the Centro de Estudios Puertorriqueños.

Todos los sectores de la sociedad puertorriqueña—mujeres, jóvenes y ancianos, ricos y pobres, gente de la ciudad o del campo—migraron a Estados Unidos. Los documentos de identidad expedidos por la Agencia del Gobierno de Puerto Rico documentan la diversidad de procedencias y las comunidades en donde se asentaron en la ciudad de Nueva York. Comenzando en el 1930 la Oficina del Gobierno puertorriqueño comenzó a expedir una tarjeta certificando la ciudadanía estadounidense de los puertorriqueños, con el propósito de facilitar su empleo y desalentar el discrimen. Este capítulo también muestra las fotos de algunos de nuestros pioneros—Jesús Colón, Oscar García Rivera y Pura Belpré—entre muchos otros que se destacaron por su participación en la vida de las colonias y cuyos documentos se preservan en los archivos del Centro.

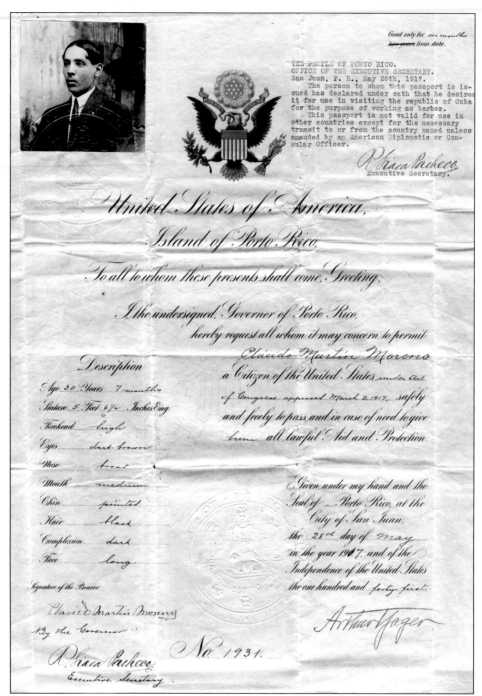

PASSPORT NO. 1931. This passport was granted by the U.S. governor in Puerto Rico, Arthur Yager, to Plácido Martín Moreno, a barber, on May 28, 1917. Moreno was traveling to Cuba. (AHMP.)

PASAPORTE NÚMERO 1931. El gobernador estadounidense en Puerto Rico, Arthur Yager, concedió este pasaporte al barbero Plácido Martín, que el 28 de mayo del 1917 solicitó permiso para viajar a Cuba.

BERNARDO VEGA WITH HIS WIFE, TERESA, C. 1940S. Vega was an important figure in labor and leftist politics. His memoirs are one of the few surviving testimonies of Puerto Rican life in New York during the early 20th century. (JC.) **BERNARDO VEGA Y SU ESPOSA TERESA, C. 1940.** Vega fue una persona destacada en el movimiento sindical y entre los grupos de izquierda. Sus memorias son uno de los pocos testimonios de los puertorriqueños que vivían en la ciudad de Nueva York a principios del siglo XX.

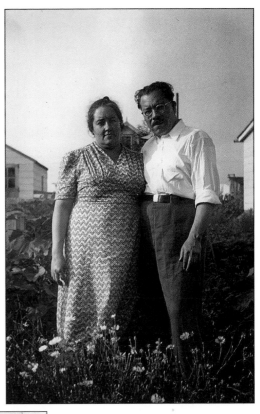

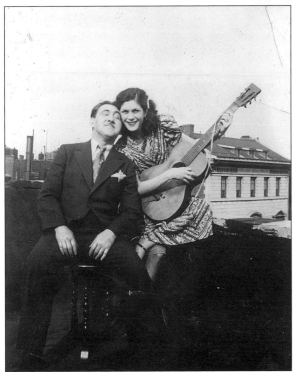

ERASMO VANDO AND EMELÍ VÉLEZ SOON AFTER THEIR HONEYMOON, 1938. Erasmo Vando and Emelí Vélez—actors, factory workers, and journalists—were involved in numerous community and political organizations. Vando arrived in New York in 1919. (EmV.) **ERASMO VANDO Y SU ESPOSA EMELÍ VÉLEZ POCO DESPUÉS DE SU LUNA DE MIEL, 1938.** Ellos fueron actores, trabajadores fabriles, periodistas y participaron en innumerables actividades de la comunidad y organizaciones políticas. Vando llegó a la cidad de Nueva York en 1919.

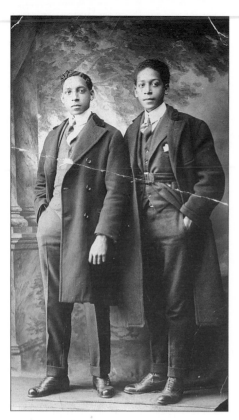

JOAQUÍN (LEFT) AND JESÚS COLÓN, 1918.
Migrating to New York in 1918, Joaquín and
Jesús Colón both became important labor
leaders, activists, writers, and political figures in
New York's Puerto Rican community. (JC.)
**JOAQUÍN (A LA IZQUIERDA) Y JESÚS COLÓN,
1918.** Ellos migraron a la ciudad en ese año.
Ambos fueron prominentes líderes sindicales,
activistas, escritores y líderes políticos de la
comunidad puertorriqueña en Nueva York.

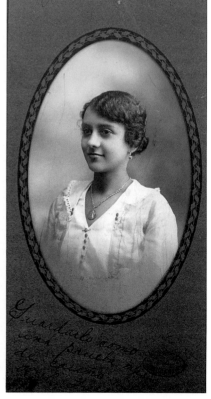

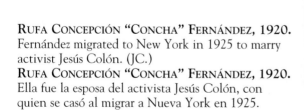

RUFA CONCEPCIÓN "CONCHA" FERNÁNDEZ, 1920.
Fernández migrated to New York in 1925 to marry
activist Jesús Colón. (JC.)
RUFA CONCEPCIÓN "CONCHA" FERNÁNDEZ, 1920.
Ella fue la esposa del activista Jesús Colón, con
quien se casó al migrar a Nueva York en 1925.

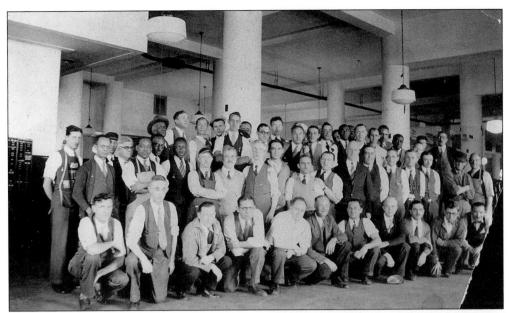

Joaquín Colón with Fellow Post Office Workers. Joaquín Colón worked in a series of menial jobs until hired by the U.S. Postal Service. (JoC.)

Joaquín Colón con sus compañeros de la estación de correos. Colón como muchos otros migrantes puertorriqueños se empleó en trabajos poco remunerados hasta que finalmente logró una posición en el servicio postal.

Oscar García-Rivera (in White) with Friends. Oscar García-Rivera worked for the post office and subsequently became a lawyer. He was elected state assemblyman in 1937, becoming the first Puerto Rican elected official in the United States. (OGR.)

Oscar García Rivera (vestido de blanco) con amistades. García Rivera trabajó en una estación de correos y posteriormente se licenció como abogado. En el 1937 fue electo a la Asamblea del estado de Nueva York, convirtiéndose en el primer puertorriqueño electo para una posición gubernamental en Estados Unidos.

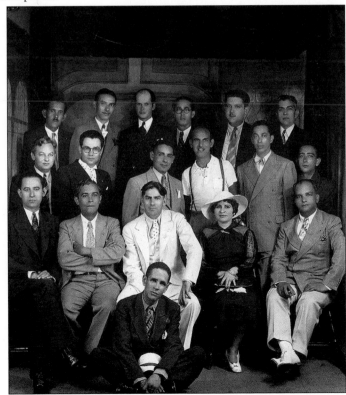

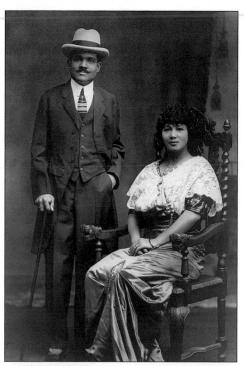

FILOMENA ALBIZU AND HER HUSBAND, GASTON SHEAFE, 1916. Albizu was the oldest sister of Pedro Albizu Campos, leader of Puerto Rico's Nationalist Party. The Sheafes lived in New York since 1915. (Gibson Studio photograph; RMR.)

FILOMENA ALBIZU Y SU ESPOSO GASTON SHEAFE, 1916. Ella era la hermana mayor de Pedro Albizu Campos, dirigente del Partido Nacionalista Puertorriqueño. El matrimonio vivía en la ciudad de Nueva York desde 1915. Fotografía del estudio Gibson.

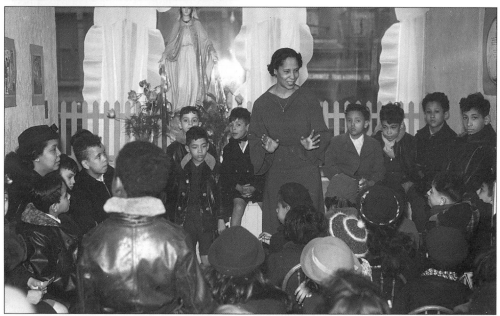

PURA BELPRÉ TELLING PUERTO RICAN FOLKTALES TO CHILDREN. Belpré was the first Puerto Rican librarian hired by the New York Public Library in Spanish Harlem. She was also a writer and storyteller. (PB.)

PURA BELPRÉ CONTANDO HISTORIAS A UN GRUPO DE NIÑOS PUERTORRIQUEÑOS. Belpré fue la primera bibliotecaria puertorriqueña en el sistema de la Biblioteca Pública de la ciudad de Nueva York y trabajó en una sucursal en el Barrio. Ella se convirtió en una escritora de cuentos para niños.

CELEBRATED PUERTO RICAN MUSICIANS AND COMPOSERS PEDRO "PIQUITO" MARCANO (LEFT) AND PEDRO FLORES, 1924. Marcano and Flores were among the most popular musicians in New York and Puerto Rico during the 1930s and 1940s. (PM.)
CONOCIDOS MÚSICOS Y COMPOSITORS PUERTORRIQUEÑOS PEDRO "PIQUITO" MARCANO (A LA IZQUIERDA) Y PEDRO FLORES, 1924. Ambos figuraron prominentemente en el mundo musical de la ciudad de Nueva York y Puerto Rico en las décadas de los treinta y los cuarenta.

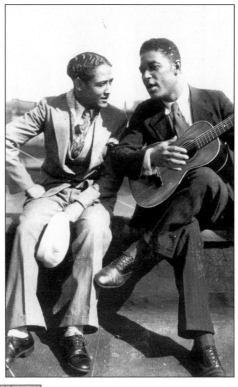

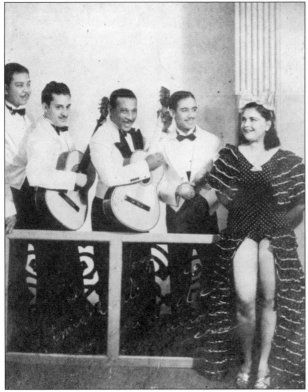

EL CUARTETO VICTORIA, c. 1936. From left to right are Rafael Rodríguez, Pepito Arvelo, Rafael Hernández, Bobby Capó, and Myrta Silva. El Cuarteto was one of the most popular Puerto Rican music groups in New York. (Miguel Angel photograph; Gen.)
EL CUARTETO VICTORIA, c. 1936. De izquierda a derecha: Rafael Rodríguez, Pepito Arvelo, Rafael Hernández, Bobby Capó y Myrta Silva. Este fue uno de los grupos musicales más aclamados en la ciudad de Nueva York. Fotografía de Miguel Angel.

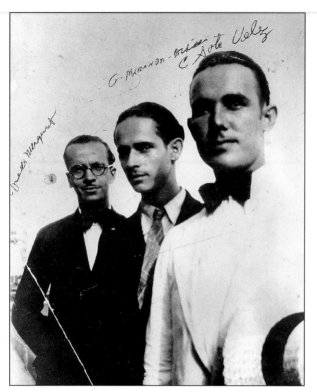

POETS ALFREDO MARGENAT, GRACIANY MIRANDA ARCHILLA, AND CLEMENTE SOTO-VÉLEZ, C. 1920S. These poets were the founders of a literary movement known as Atalayismo. Soto-Vélez was also deeply entrenched in pro-independence politics. (GMA.) **LOS POETAS ALFREDO MARGENAT, GRACIANY MIRANDA ARCHILLA Y CLEMENTE SOTO VÉLEZ, C. 1920.** Ellos fundaron el movimiento literario conocido como el Atalayismo. Soto Vélez estuvo sumamente comprometido con la independencia de Puerto Rico.

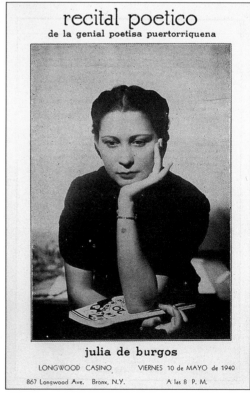

recital poetico
de la genial poetisa puertorriquena

julia de burgos

LONGWOOD CASINO VIERNES 10 de MAYO de 1940

867 Longwood Ave. Bronx, N.Y. A las 8 P. M.

A FLYER PROMOTING A POETRY READING BY JULIA DE BURGOS. Burgos was one of the most important Puerto Rican writers of the 20th century. She lived in New York from 1942 to 1953. (PB.) **VOLANTE DE PROPAGANDA PARA UN RECITAL DE JULIA DE BURGOS.** Julia fue una de los escritores puertorriqueños más importantes del siglo XX. Ella vivió en Nueva York desde 1942 hasta su fallecimiento en 1953.

U.S. Customs Inspector Jaime Haslip-Peña, c. 1948. In the 1930s, Haslip-Peña worked as a seaman on the *Borinquen*. (JHP.)
Inspector/Agente de Aduanas, Jaime Haslip-Peña, c. 1948. En la década de 1930 él trabajó como marino mercante en el SS Borinquen.

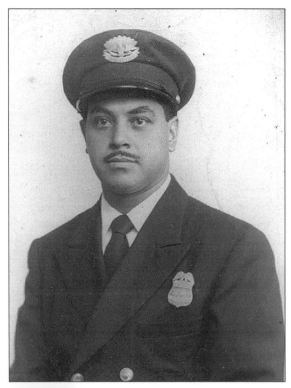

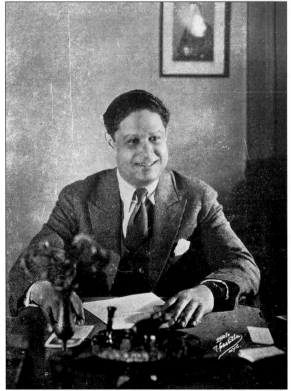

A Newspaper Advertisement for Dr. José Negrón Cesteros, 1941. A surgeon, Dr. José Negron Cesteros practiced medicine in East Harlem. He was extremely active and influential in Democratic Party politics during the 1940s. (JC.)
Anuncio de los servicios del Dr. José Negrón Cesteros en periódico, 1941. Él ejerció la medicina en East Harlem. Negrón Cesteros era un cirujano sumamente activo e influyente en las esferas políticas del Partido Demócrata en la década de 1940.

THE FRONT OF BERNARDO VEGA'S IDENTIFICATION CARD APPLICATION. Born in Cayey, Puerto Rico, in 1885, Vega applied for a card in 1936. His permanent residency was 286 Belmont Avenue in Elmont, New York. (AHMP.)
SOLICITUD DE LA TARJETA DE IDENTIDAD DE BERNARDO VEGA. Vega solicitó dicha tarjeta en 1936. El nació en Cayey, Puerto Rico en 1885. Su residencia estaba localizada en el 286 de la avenida Belmont en Elmont, Nueva York.

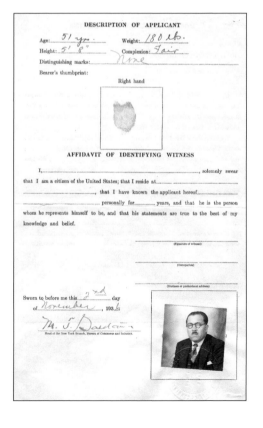

THE BACK PAGE OF VEGA'S APPLICATION. The application listed Vega as being 51 years old, with height of five feet eight inches, a weight of 180 pounds, and no distinguishing marks. (AHMP.)
DORSO DE LA SOLICITUD DE UNA TARJETA DE IDENTIDAD PARA BERNARDO VEGA. Al momento de solicitar la mencionada tarjeta Bernardo tenía 51 años, medía cinco pies ocho pulgadas y pesaba 180 libras y no tenía ninguna cicatriz.

A Typical "Green" Identification Card, 1942. These cards were issued so that Puerto Ricans could verify their U.S. citizenship to obtain jobs and avoid deportation. Amelia F. Mora lived in East Harlem when she applied for this card. (AHMP.)

La típica tarjeta de identificación "verde", 1942. Estas tarjetas eran utilizadas por los puertorriqueños para certificar su ciudadanía estadounidense cuando solicitaban empleos y para evitar ser deportados. Esta tarjeta pertenecía a Amelia Mora que vivía en East Harlem cuando solicitó la misma en 1942.

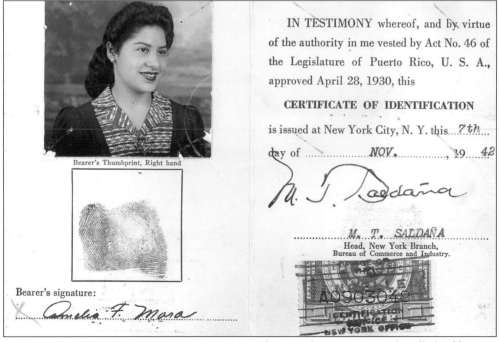

Mora's Identification Card Information. These cards were commonly called *Saldañas* in reference to the name of the Puerto Rico Department of Labor official whose signature appeared on all the cards. (AHMP.)

Datos informativos en la tarjeta de Amelia F. Mora. Estas tarjetas eran conocidas como "Saldañas" en alusión al funcionario del Departamento del Trabajo del Gobierno de Puerto Rico en Nueva York que las autorizaba.

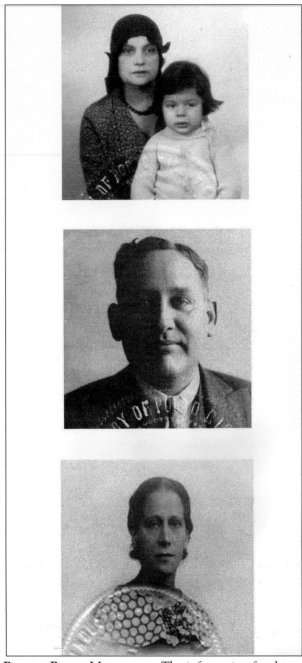

FACES FROM THE PUERTO RICAN MIGRATION. The information for these individuals consists of birthplace, year of identification card application, and New York residence. From top to bottom are América Delgado de Jiménez (Corozal, 1931, Bronx); José Salinas (Ponce, 1930, Washington Heights); and Elisa Belpré Maduro (Cayey, 1936, Brooklyn). (AHMP.)

ROSTROS DE LA MIGRACIÓN PUERTORRIQUEÑA. Las solicitudes de identidad contenían los siguientes datos personales: lugar de nacimiento, año de la concesión de la tarjeta de identidad y lugar de residencia en la ciudad. De arriba hacia abajo aparecen las personas antes mencionadas en el texto en inglés.

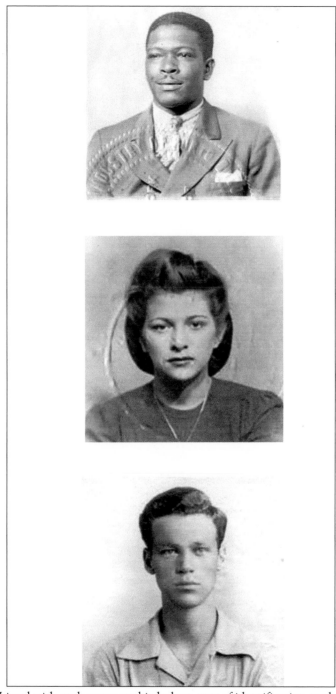

MORE FACES. Listed with each name are birthplace, year of identification card application, and New York residence. From top to bottom are Pablo Martínez (Caguas, 1936, Brooklyn); Elsa Inés Diou Ortíz (Juana Díaz, 1945, Bronx); and José Antonio Colón (Aibonito, 1942, Brooklyn). (AHMP.)

MÁS ROSTROS DE LA MIGRACIÓN PUERTORRIQUEÑA. De arriba hacia abajo aparecen la información antes dicha y las personas mencionadas en el texto en inglés.

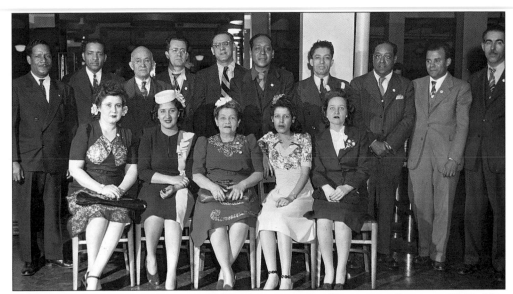

LEADING MEMBERS OF THE EXECUTIVE COMMITTEE OF THE CERVANTES SOCIETY, 1940. This event was a fundraiser for La Voz de la Confederación General de Trabajadores. Among the members are Jesús Colón, Joaquín Colón, and Evelina López Antonetty. (JC.)

DIRIGENTES DEL COMITÉ EJECUTIVO DE LA SOCIEDAD CERVANTES, 1940. Esta actividad tenía el objetivo de recaudar fondos para la Confederación General de Trabajadores. Entre ellos figuran Jesús y Joaquín Colón y Evelina López Antonetty.

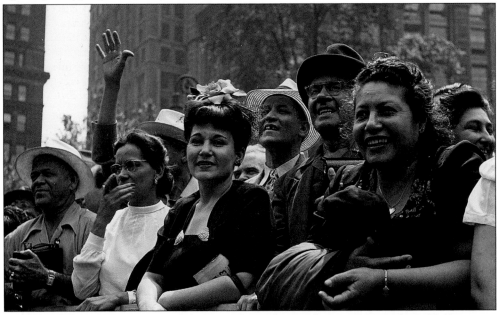

A PUERTO RICAN CROWD OUTSIDE CITY HALL. A crowd waits to greet Jesús T. Piñero on August 15, 1946. Selected by the president of the United States, Piñero was the first Puerto Rican governor of Puerto Rico. (OIPR.)

MULTITUD DE PUERTORRIQUEÑOS A LAS AFUERAS DE LA ALCALDÍA DE LA CIUDAD. Ellos estaban celebrando la visita del primer puertorriqueño designado por el Presidente estadounidense a la posición de Gobernador de Puerto Rico.

Three
Tres

FAMILY AND
NEIGHBORHOOD LIFE
La familia y la comunidad

Puerto Rican *colonias* in New York developed highly organized networks of community and family. These networks not only transmitted values brought from the Puerto Rico but also provided national, ethnic, spiritual, and material sustenance for the migratory experience. Family gatherings and outings were a common occurrence where solidarity networks and cultural values were reinforced. Also very popular were pageants for children and young women. These pageants were often used by cultural, social, and political organizations as fundraising events. They were also opportunities to pass down important cultural legacies to the next generation—the celebration of the nativity, the Feast of the Epiphany, or a town's saint day feast.

Las colonias de los puertorriqueños en la ciudad de Nueva York desarrollaron elaboradas redes de organización familiar y comunitaria. Estas conexiones no solamente continuaron y propagaron valores traídos consigo de la Isla, sino que también proveyeron apoyo nacional, étnico, espiritual y respaldo económico a los migrantes. Las reuniones de grupos familiares y los pasadías fomentaban la solidaridad y reforzaban los valores culturales. También eran frecuentes los concursos de popularidad y belleza para niños y jóvenes. Estos eran también medios para difundir el legado cultural—tales como la Navidad, el Día de Reyes y las fiestas patronales—en las nuevas generaciones.

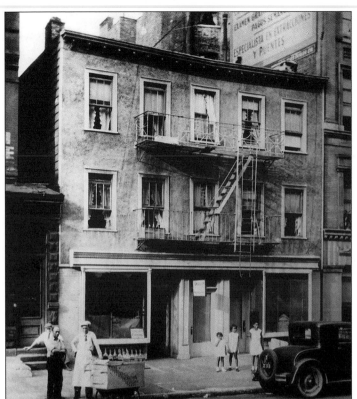

A Hispanic Neighborhood Store, c. 1920s. Shown here is a vendor selling *piraguas*, shaved-ice flavored with fruit syrups. They are sold in most town plazas in Puerto Rico. (JC.)

Tienda en vecindario hispano, c. 1920. En esta foto se ve el piragüero. Las piraguas son hielo raspado con jugos espeso de frutas. Éstas eran comunes en las plazas de los pueblos de la Isla.

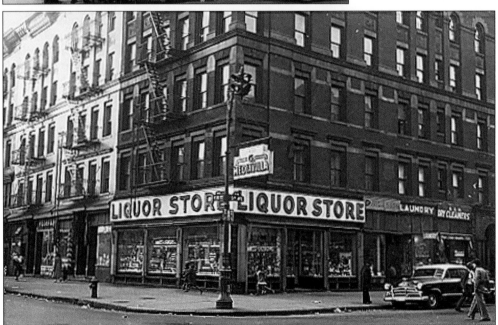

G. Mediavilla, a Puerto Rican Liquor Store, c. 1940s. This store was located at West 116th Street and Fifth Avenue. (RD.)

Licorería puertorriqueña G. Mediavilla, c. 1940. Esta tienda estaba localizada en el Oeste de la calle 116 y Quinta avenida.

A NEWSPAPER ADVERTISEMENT FOR THE SANTOS DRUGSTORE. The drugstore was located in Washington Heights on 3419 Broadway at 139th Street. (EV.)

ANUNCIO DE LA FARMACIA SANTOS. Esta farmacia estaba localizada en Washington Heights en el 3419 de Broadway y calle 139.

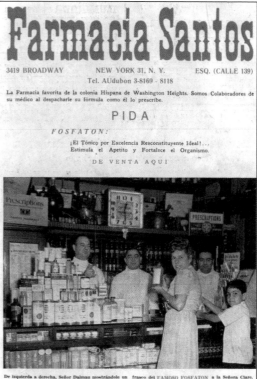

MAGAZINE ADVERTISEMENTS FOR PUERTO RICAN AND HISPANIC-OWNED BUSINESSES, 1933. Among the businesses featured here is the Hernández Music Store, managed by Victoria Hernández, sister of the famous composer Rafael Hernández. (JC.)

ANUNCIOS DE NEGOCIOS PUERTORRIQUEÑOS Y DE OTROS HISPANOS EN LAS REVISTAS, 1933. Entre ellos aparece abajo a la izquierda el de la Tienda de Música Hernández que era admnistrada por Victoria, la hermana del compositor puertorriqueño Rafael Hernández.

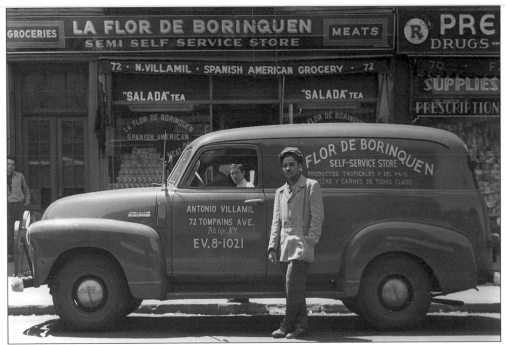

A Puerto Rican Delivery Clerk and His Truck, c. 1948. This clerk worked for Flor de Borinquen, a Spanish-American store in Brooklyn that was owned by Antonio Villamil. (JAM.)
Empleado puertorriqueño y su camión de despacho, c. 1948. Él trabajaba para la tienda Flor de Borinquen localizada en Brooklyn. El dueño de esta "bodega" era Antonio Villamil.

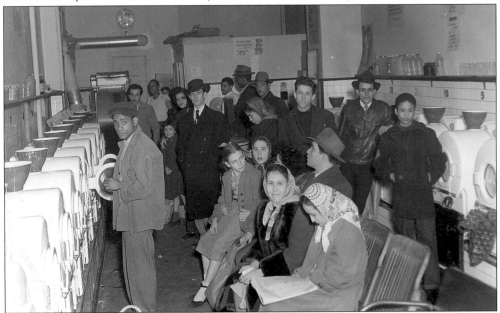

La Quebrada Laundry in Brooklyn, c. 1940s. Most of this establishment's clients, seen here waiting for their laundry, were Puerto Ricans. (JAM.)
Lavandería "La Quebrada" localizada en Brooklyn, c. 1940. La mayoría de los clientes en el negocio eran puertorriqueños.

JESÚS COLÓN AND A FRIEND IN BROOKLYN, 1930.
Although New Yorkers associate Puerto Ricans
with neighborhoods in Manhattan, a large portion
of the "pioneers" lived in Brooklyn. (JC.)
JESÚS COLÓN Y UN AMIGO EN BROOKLYN, 1930.
Aunque muchos en Nueva York asocian a los
puertorriqueños con vecindarios de Manhattan,
muchos de los pioneros se establecieron
en Brooklyn.

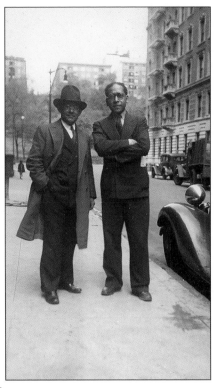

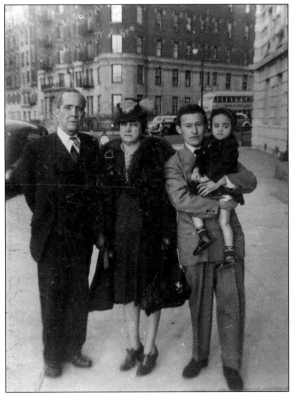

**THE GERALDO AND MARÍA LUISA
TORRES FAMILY.** The Torres family
lived at 520 West 134th Street in
the 1930s. Geraldo Torres later
became the president of the Puerto
Rican Veterans Welfare Postal
Worker Association. (TOF.)
**FAMILIA DE GERALDO Y MARÍA
LUISA TORRES.** Dicha familia vivía
en el 520 Oeste y calle 134 en la
década de los treinta. El Sr. Torres
fue Presidente de la Asociación de
Beneficencia de los Empleados
de Correos.

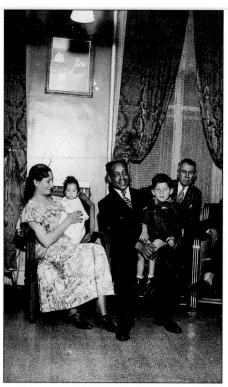

JOAQUÍN COLÓN AND HIS FAMILY, 1935.
Joaquín's wife, María Aponte, holds daughter
Olimpia, and Joaquín holds Joaquín Jr. in their
Pearl Street residence in Brooklyn. (JC.)
JOAQUÍN COLÓN Y SU FAMILIA, 1935. María
Aponte sostiene a su hija, Olimpia, y su esposo,
Joaquín, sostiene a Joaquín Jr. Esta fotografía fue
tomada en su residencia en la calle Pearl en el
condado de Brooklyn.

**JOAQUÍN COLÓN WITH HIS THREE
CHILDREN, 1945.** Joaquín Colón
poses with his children Joaquín Jr.,
Olimpia, and Mauricio. (JC.)
**JOAQUÍN COLÓN Y SUS TRES HIJOS,
1945.** Sus hijos eran Joaquín Jr.,
Olimpia y Mauricio.

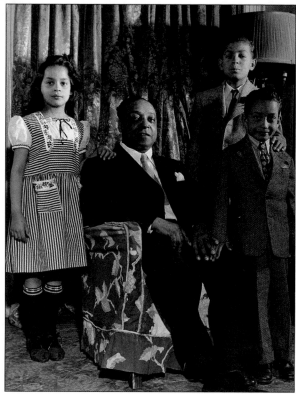

A Puerto Rican Family Watching Television, c. 1948. There are several wedding pictures on top of the television set in this promotional picture distributed by the Puerto Rican government. (AHMP.) **Familia puertorriqueña observando la televisión en la sala de su casa, c. 1948.** Vemos las fotos de bodas encima del televisor. Esta fotografía fue utilizada como recurso propagandístico del gobierno puertorriqueño.

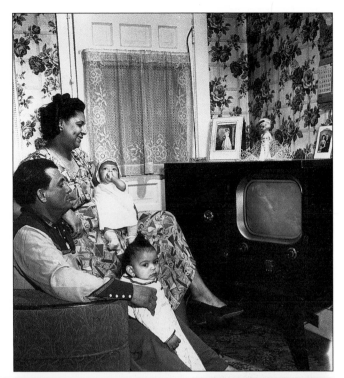

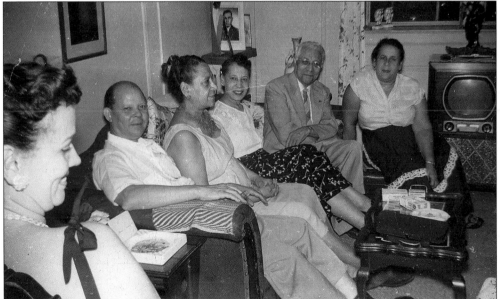

A Maduro-Belpré Family Gathering in the Bronx, 1940. From left to right are an unidentified woman; Remigio Maduro and his wife, Elisa; Pura Belpré and her husband, African American composer Clarence White; and an unidentified friend. (PB.) **Reunión de la familia Maduro-Belpré en su residencia en el Bronx, 1940.** De izquierda a derecha aparecen; una desconocida, Remigio Maduro y su esposa Elisa, Pura Belpré y su esposo, el compositor Afro-Norteamericano Clarence White, seguido de otra persona sin identificar.

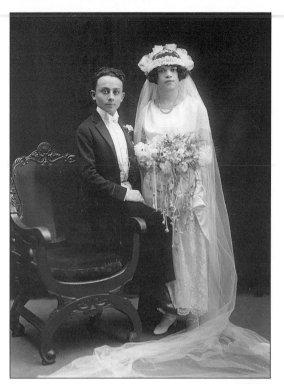

THE WEDDING DAY PICTURE OF
RAMÓN COLÓN AND JUANITA COLÓN,
1925. Ramón Colón was active in New
York Republican Party politics. Juanita
was the sister of Jesús and Joaquín
Colón. (JC.)
FOTOGRAFÍA DEL DÍA DE BODAS DE
RAMÓN COLÓN Y JUANITA COLÓN,
1925. Ramón Colón era un miembro
activo del Partido Republicano. Juanita
era la hermana de Jesús y Joaquín Colón.

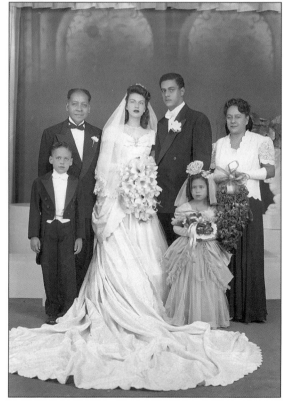

THE WEDDING PICTURE OF TEY AND
CARMEN, 1947. Pictures like this
adorned many Puerto Rican
households and were often shared with
relatives and friends in the United
States and in Puerto Rico. (JC.)
FOTOGRAFÍA DEL DÍA DE BODAS DE
TEY Y CARMEN, 1947. Fotos como
éstas eran un elemento decorativo
común en las residencies de las
familias puertorriqueñas tanto de la
Isla como en Estados Unidos.

OLIMPIA COLÓN DRESSED AS A COWGIRL, 1941. Six-year-old Olimpia Colón is shown riding a pony outside their apartment in Brooklyn. (JoC.)
OLIMPIA COLÓN VESTIDA DE VAQUERA, 1941. Olimpia montando un "pony" en las cercanías de su apartamento en Brooklyn. Ella tenía seis años al momento de tomar esta fotografía.

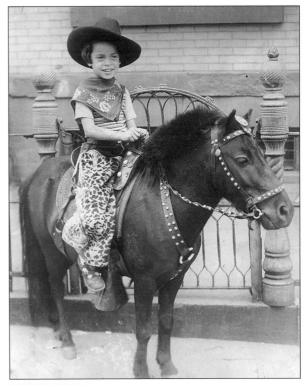

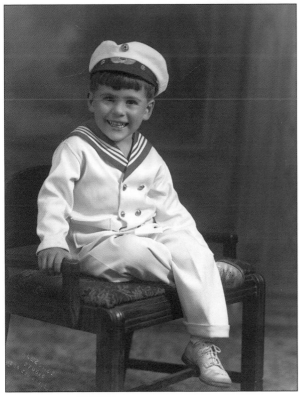

OSCAR GARCÍA-RIVERA JR., 1944. A young Oscar García-Rivera Jr., who later became general counsel of the Puerto Rican Legal Defense and Education Fund, is shown here in a sailor outfit. (OGR.)
OSCAR GARCÍA RIVERA JR., 1944. Quien luego se convertiría en Presidente del Puerto Rican Legal Defense and Education Fund, aparece aquí de niño vestido con traje de marinero.

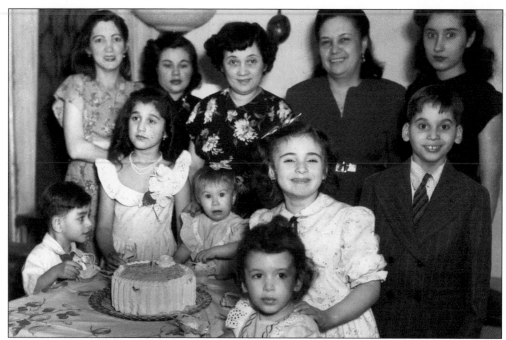

A Birthday Party for a Relative of Juanita A. Rosado, 1945. The Rosado family lived in Brooklyn. (JHR.)

Fiesta de cumpleaños para pariente de Juanita A. Rosado, 1945. Esta familia vivía en Brooklyn.

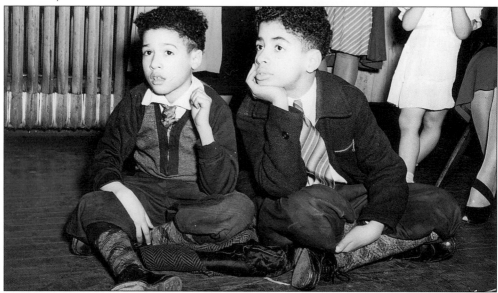

Two Young Spectators at a Cultural Event, 1930s. This event, held in Brooklyn, was sponsored by the Liga Puertorriqueña e Hispana, a group that promoted cultural and social activities. (JC.)

Dos jovenes espectadores en una actividad cultural, 1930. Esta actividad, auspiciada por La Liga Puertorriqueña e Hispana, se celebró en Brooklyn y servía para promover otros eventos culturales y sociales.

OLIMPIA COLÓN'S FIRST COMMUNION PICTURE, 1943. Eight-year-old Olimpia Colon's first communion took place in a Catholic church on Flushing Avenue in Brooklyn. (JoC.)
FOTOGRAFÍA DE LA PRIMERA COMUNIÓN DE OLIMPIA COLÓN, 1943. La ceremonia se celebró en una iglesia católica en la avenida Flushing en Queens. Olimpia tenía ocho años de edad.

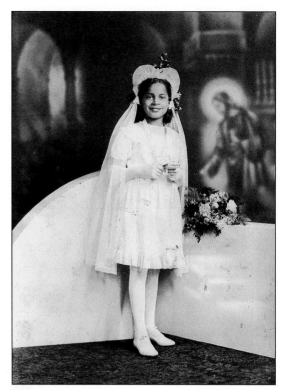

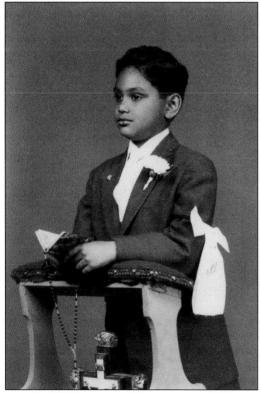

FIRST COMMUNION PICTURE OF AN UNIDENTIFIED BOY, C. 1940S. Puerto Rican families usually came together during religious or educational celebrations—baptisms, first communions, and graduations. (JC.)
PRIMERA COMUNIÓN DE UN NIÑO, C. 1940. Las familias puertorriqueñas se reunían para celebrar actividades religiosas y educativas, como los bautismos, graduaciones y primeras comuniones.

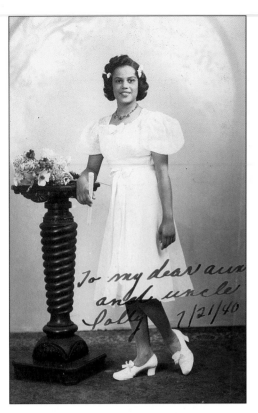

PAULINE COLÓN'S ELEMENTARY SCHOOL GRADUATION PICTURE, 1940. Pauline Colón was the daughter of Ramón and Juanita Colón. This picture was dedicated to her "dear aunt and uncle," Concha and Jesús Colón. (JC.)
FOTOGRAFÍA DE GRADUACIÓN DE ESCUELA ELEMENTAL DE PAULINE COLÓN, 1940. Ella era la hija de Ramón y Juanita Colón. La foto está dedicada a "mis queridos tía y tío", Concha y Jesús Colón.

A HIGH SCHOOL GRADUATION PICTURE, 1928. Showing a woman identified as Josefina, this picture was dedicated to one Ramón Delgado. (RD.)
FOTO DE GRADUACIÓN DE ESCUELA SUPERIOR DE JOSEFINA ?, 1928. Esta fotografía esta dedicada a Ramón Delgado.

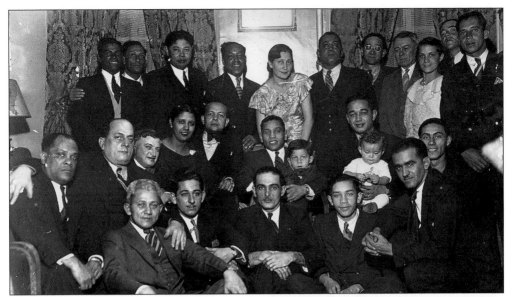

RECEPTION AT JOAQUÍN COLÓN'S RESIDENCE, 1937. This reception was in honor of Puerto Rican boxing champion Sixto Escobar, the first Puerto Rican to win an international boxing championship. (JC.)

FIESTA EN LA RESIDENCIA DE JOAQUÍN COLÓN, 1937. Fiesta en honor del campeón de boxeo Sixto Escobar, uno de los primeros puertorriqueños en ganar un título de boxeo a nivel internacional.

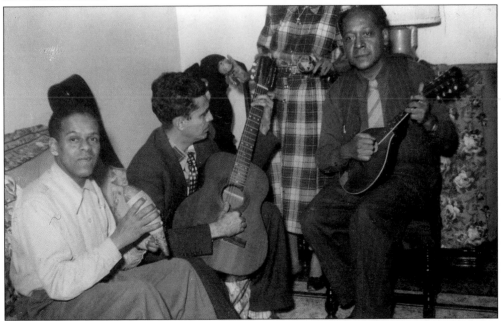

A GATHERING AT JESÚS COLÓN'S APARTMENT, C. 1940s. Family and friends gather to enjoy a moment of relaxation by playing Puerto Rican music with guitars and a *guiro*. (JC.)

REUNIÓN EN EL APARTAMENTO DE JESÚS COLÓN, C. 1940. Amigos y familiares reunidos para disfrutar un momento agradable escuchando música puertorriqueña usando la guitarra y el güiro.

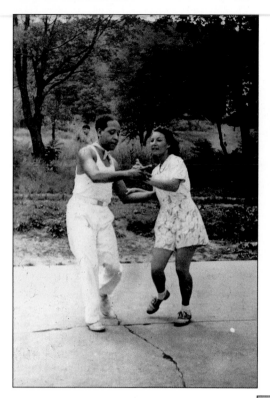

JESÚS COLÓN AND A FRIEND DANCING AT A SUMMER FAMILY OUTING, C. 1930S. Pioneers such as Jesús Colón brought Puerto Rican music and dance into New York City. (JC.)
JESÚS COLÓN Y UNA AMIGA BAILAN DURANTE UN PASADÍA, C. 1930. Pioneros como Colón trajeron la música y los bailes puertorriqueños a la ciudad de Nueva York.

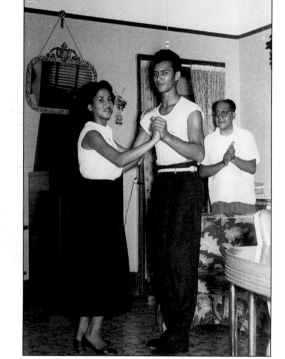

A FAMILY PARTY AT JESÚS COLÓN'S APARTMENT, 1940S. Friends and family dance in Jesús Colón's living room. (JC.)
FIESTA EN EL APARTAMENTO DE JESÚS COLÓN, C. 1940. Amigos y familiares bailan en la sala de la casa de Jesús Colón.

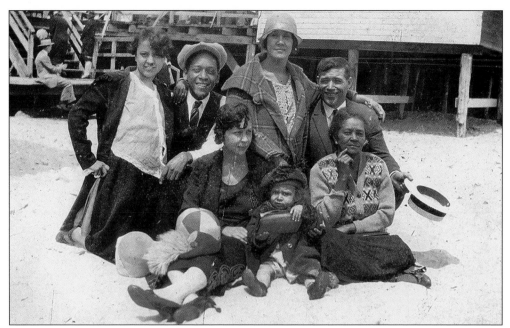

THE COLÓN FAMILY AT THE BEACH, C. 1925. Kneeling are Concha and Jesús Colón outside the beach locker rooms with other family members. (JC.)
FOTOGRAFÍA DE MIEMBROS DE LA FAMILIA COLÓN EN LA PLAYA, C. 1925. Arrodillados aparecen Concha y Jesús Colón junto a otros familiares al frente de la caseta de baño.

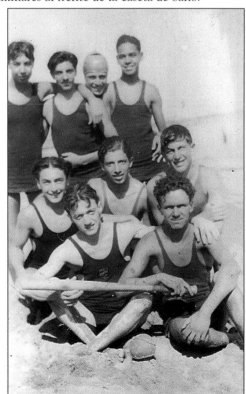

JAIME HASLIP-PEÑA AND FRIENDS AT THE BEACH, 1931. This picture was taken during a beach trip to South Beach on Staten Island. (JHP.)
JAIME HASLIP-PEÑA Y SUS AMIGOS EN LA PLAYA, 1931. Esta fotografía fue tomada en uno de sus viajes a la playa de South Beach en el condado de Staten Island.

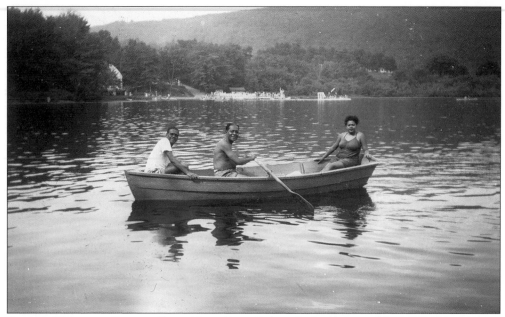

FRIENDS TAKING A SUMMER BOAT RIDE. Jesús Colón, Carlos Dore, and Virginia ? enjoy a boat ride on a lake during the summer. (JC.)
AMIGOS DISFRUTANDO UN VIAJE EN BOTE. Jesús Colón, Carlos Dore y Virginia ? disfrutan de un viaje en bote/yola en el lago durante un día de verano.

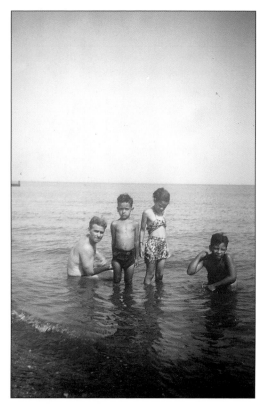

CHILDREN BATHING IN THE LAKE. Excursions to nearby lakes and beaches were part of the summer activities that Puerto Ricans shared with others in New York. (JC.)
NIÑOS BAÑÁNDOSE EN LAGO. Excursiones a lagos y playas cercanas a la ciudad eran parte de las actividades veraniegas de los puertorriqueños en Nueva York.

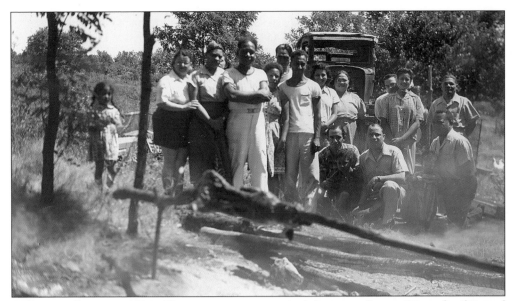

A FAMILY OUTING, 1930. These outings were typical for many Puerto Rican families and friends, particularly during the summer. In this picture, friends roast a pig in the traditional Puerto Rican style. (JC.)

PASADÍA FAMILIAR, 1930. Muchas familias puertorriqueñas y sus amistades frecuentaban las afueras de la ciudad en el verano. Estos amigos disfrutan asando un lechón en la vara.

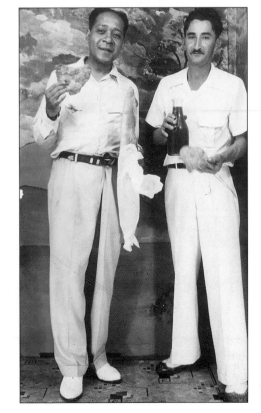

JESÚS COLÓN AND A FRIEND SHARE TRADITIONAL PUERTO RICAN FOOD, 1940s. Colón seems to be eating either a *bacalaito* (salted cod fritters) or a turnover during a family event. (JC.)

JESÚS COLÓN Y UN AMIGO DISFRUTAN DE TÍPICA COMIDA PUERTORRIQUEÑA, C. 1940. Colón parece estar disfrutando de un bacalaito o pastelillo durante una actividad con la familia.

JESÚS COLÓN AND FRIENDS AT PRES. ULYSSES GRANT'S TOMB ON RIVERSIDE DRIVE, 1930S. A tradition among Puerto Rican families was taking new arrivals from Puerto Rico sightseeing around New York. (JC.)

JESÚS COLÓN Y SUS AMIGOS DISFRUTAN DE UNA VISITA A LA TUMBA DEL PRESIDENTE ULISES GRANT EN RIVERSIDE DRIVE, C. 1930. Con frecuencia las familias puertorriqueñas llevaban a sus invitados a visitar los lugares turísticos en la ciudad.

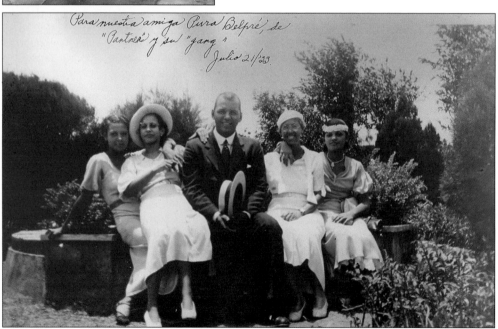

FRIENDS OF PURA BELPRÉ AT A SUMMER OUTING, 1933. Some of Pura Belpré's friends sent her this photograph as a memento of their summer outing. (PB.)

AMIGOS DE PURA BELPRÉ DISFRUTANDO DE UN PASADÍA DE VERANO, 1933. Algunos de los amigos de Pura Belpré le enviaron este recordatorio de uno de sus pasadías.

Four
Cuatro

ORGANIZING FOR SOCIAL AND POLITICAL PARTICIPATION
Organizándose para participar social y políticamente

Since the early political work of exiles on behalf of Cuban and Puerto Rican independence from Spain, Puerto Ricans have formed their own political organizations or have joined existing ones. By the 1920s and 1930s, Puerto Ricans were active in a variety of political clubs throughout the city. In 1937, Oscar García-Rivera became the first Puerto Rican elected to public office as a state assemblyman. Other community leaders, such as Jesús Colón, were leaders in the Communist Party and in several working-class organizations. One consistent feature of Puerto Rican political participation in New York during this period was the connection to issues affecting Puerto Rico—such as the political status—and the promotion of cultural and educational events.

La migración de cubanos y puertorriqueños a finales del siglo XIX—surgidas a raíz de la lucha contra el colonialismo español—gestaron las primeras organizaciones sociales y políticas en el exilio. En los 1920 y 1930, los puertorriqueños participaban en numerosas organizaciones en Nueva York, algunos figurando en ellas con un papel destacado. Oscar García Rivera fue el primer puertorriqueño electo a un cargo público como legislador en la Asamblea estatal en el 1937. Otros líderes, como Jesús Colón militaron en el Partido Comunista, en sindicatos, y otras organizaciones obreras. También fue común el mantenerse atento a los problemas políticos que afectaban a la Isla—por ejemplo la situación de definición política de la Isla en sus relaciones con Estados Unidos—y fomentar las actividades culturales y educativas.

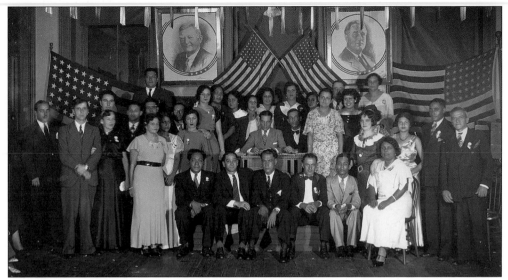

LEADERS OF THE PUERTO RICAN BROOKLYN COMMUNITY. Many in the Puerto Rican community tried to get more involved in partisan politics during the 1930s. Seated first on the left is Jesús Colón. (JC.)

DIRIGENTES DE LA COMUNIDAD PUERTORRIQUEÑA EN BROOKLYN. Muchas personas en la comunidad puertorriqueña intentaron participar más activamente en la política partidista en la década de los treinta. Aparece sentado primero a la derecha Jesús Colón.

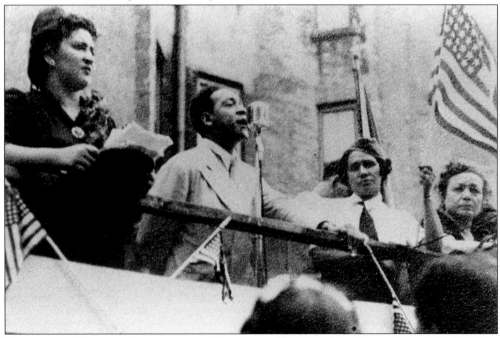

COMMUNITY LEADERS ADDRESSING A RALLY, C. 1944. Evelina López Antonetty, from the Bronx, and Jesús Colón, from Brooklyn, are shown at a World War II rally in East Harlem. (JC.)

DIRIGENTES DE LA COMUNIDAD EN ACTIVIDAD PÚBLICA, C. 1944. Evelina López Antonetty del Bronx y Jesús Colón de Brooklyn en una actividad apoyando la lucha contra el fascismo durante la Segunda Guerra Mundial en "East Harlem".

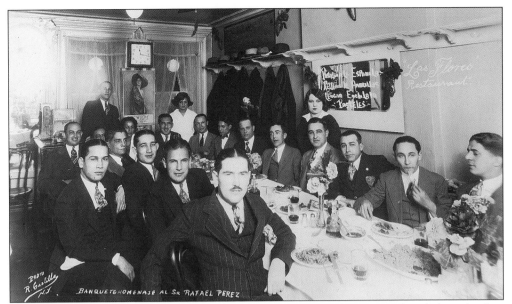

THE PUERTO RICAN BROTHERHOOD GATHERING, 1928. This group, founded in the late 1920s, was a Puerto Rican political and working-class organization. They are shown here at the Las Flores Restaurant. (EV.)

REUNIÓN DE LA HERMANDAD PUERTORRIQUEÑA, 1928. Las hermandades fueron una de las organizaciones políticas y sindicales creadas para organizar a la comunidad en la década de los años veinte. Esta actividad se celebró en el Restaurante Las Flores.

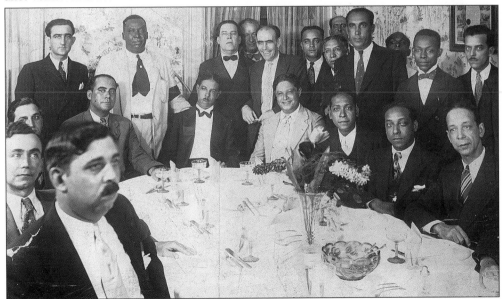

DE HOSTOS DEMOCRATIC CLUB BANQUET, 1931. In attendance at this banquet are José N. Cestero (center, wearing white), Jesús Colón, and Joaquín Colón. The event, held in Brooklyn, honored prominent physician, lawyer, and political leader Dr. Leopoldo Figueroa. (JC.)

BANQUETE DEL CLUB DEMOCRÁTA DE HOSTOS, 1931. El banquete para honrar al distinguido doctor, abogado y dirigente político Leopoldo Figueroa se celebró en Brooklyn. Entre otros asistieron José N. Cestero (vestido de blanco al centro) y Jesús y Joaquín Colón.

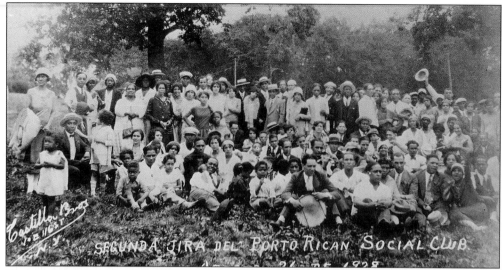

THE PUERTO RICAN SOCIAL CLUB LOS BORICUAS, AUGUST 1928. The club is shown celebrating its second annual outing trip, which became a tradition among Puerto Ricans in New York. (JC.)

CLUB SOCIAL PUERTORRIQUEÑOS "LOS BORICUAS". El club estaba celebrando su segunda jira anual en agosto del 1928. Esta jira se convirtió en costumbre entre los puertorriqueños residentes en la ciudad de Nueva York.

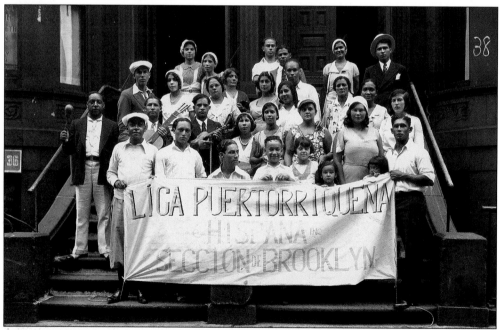

LIGA PUERTORRIQUEÑA E HISPANA, BROOKLYN SECTION. The Liga was an umbrella organization created in 1922 to unite dozens of Puerto Rican clubs and organizations throughout New York. The Liga promoted social and cultural activities. (JC.)

GRUPO DE BROOKLYN DE LA LIGA PUERTORRIQUEÑA E HISPANA. La Liga fue la organización creada en 1922 para aglutinar docenas de clubes y organizaciones puertorriqueñas en la ciudad de Nueva York. La Liga promovía actividades sociales y culturales.

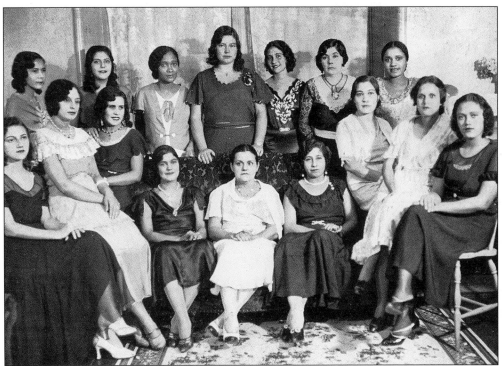

Brooklyn Women's Committee of the Liga Puertorriqueña e Hispana. This photograph was published in the organization's bulletin in 1932. (JC.)
Comité de Damas de Brooklyn de la Liga Puertorriqueña e Hispana. Esta fotografía fue publicada en el boletín de dicha organización en 1932.

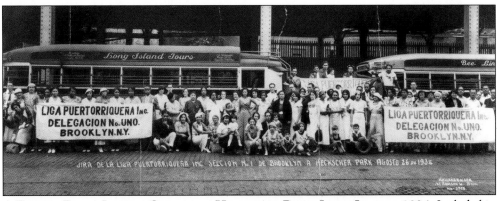

A Puerto Rican League Outing at Heckscher Park, Long Island, 1934. Included in the group are Joaquín Colón, Bernardo Vega, and Concha Colón. (JC.)
Jira de la Liga Puertorriqueña, 1934. Esta actividad se celebró en el parque Heckscher en Long Island. Entre los participantes aparecen: Joaquín Colón, Bernardo Vega y Concha Colón.

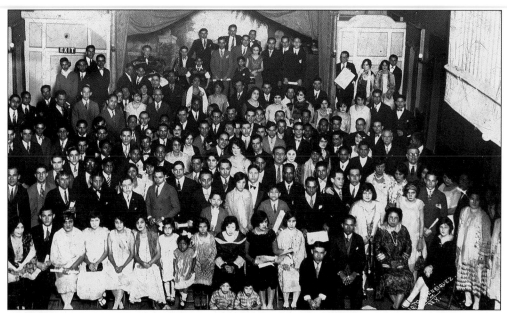

A Meeting of the Editorial Board Members of *El Machete Criollo*, December 1927. *El Machete Criollo* was a weekly community newspaper. (Henríquez photograph; EV.)
Reunión de los miembros de la Junta Editora del periódico *El Machete Criollo*. Esta actividad de este semanario de la comunidad se celebró en diciembre del 1927. Fotografía tomada por ? Henríquez.

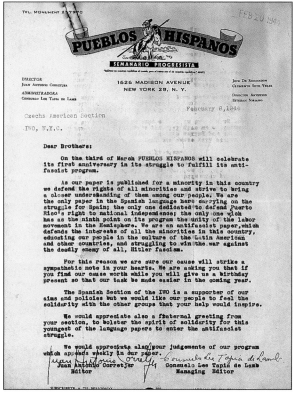

The Antifascist Weekly Publication *Pueblos Hispanos*, February 1944. Shown here is the mission statement from *Pueblos Hispanos* editors Juan Antonio Corretjer and Consuelo Lee Tapia de Lamb. Clemente Soto-Vélez and Julia de Burgos were also part of the weekly publication. (JC.)
Semanario Antifascista *Pueblos Hispanos*. Esta carta fechada en febrero de 1944 contiene la declaración de principios de la junta de editores del periódico Juan Antonio Corretjer y Consuelo Lee Tapia de Lamb. Clemente Soto Vélez y Julia de Burgos también contribuyeron en la publicación de este semanario.

THE FIRST ANNIVERSARY
PROGRAM OF THE
INTERNATIONAL WORKERS
ORDER'S HISPANIC SECTION,
1937. The group coordinated the
efforts of various Puerto Rican
and Hispanic labor lodges in the
city. (JC.)
PROGRAMA DEL PRIMER
ANIVERSARIO DEL GRUPO
HISPANO DE LA ORDEN
INTERNACIONAL DE
TRABAJADORES (I.W.O.,
IDENTIFICADO POR SU SIGLAS EN
INGLÉS), 1937. Este grupo era
responsable de coordinar los
esfuerzos de las logias
puertorriqueñas e hispanas de
la ciudad.

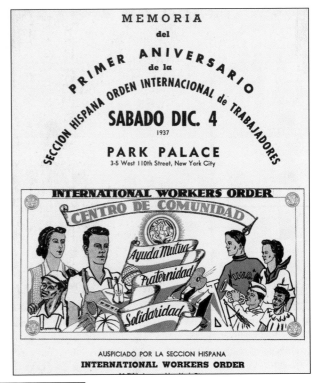

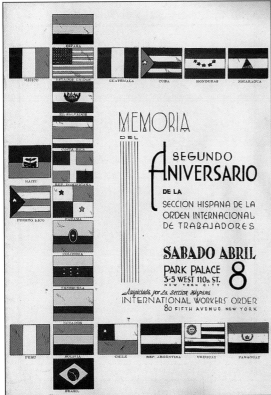

THE SECOND ANNIVERSARY
PROGRAM, 1938. The Hispanic section
was affiliated with the International
Workers Order. This program cover has
the flags of the Caribbean and Latin
American countries represented in the
Hispanic section. (JC.)
PROGRAMA DEL SEGUNDO
ANIVERSARIO DEL GRUPO HISPANOS
DE LA I.W.O., 1938. El grupo estaba
afiliado a la I.W.O. El programa luce las
banderas de los países caribeños y de
otras naciones latinoamericanas
pertenecientes a la organización.

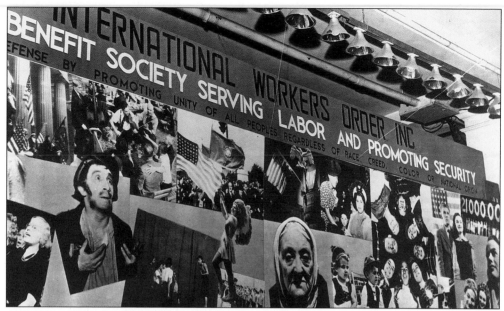

AN INTERNATIONAL WORKERS ORDER EXHIBIT. The group's motto, "Benefit society serving labor and promoting security," is prominently displayed here. Many Puerto Ricans were active members of the organization. (JC.)

EXHIBICIÓN DE LA ORDEN INTERNACIONAL DE TRABAJADORES. El lema de la organización "ayuda a la sociedad sirviendo con trabajo y promoviendo seguridad" es desplegado prominentemente. Muchos puertorriqueños fueron miembros activos de la I.W.O.

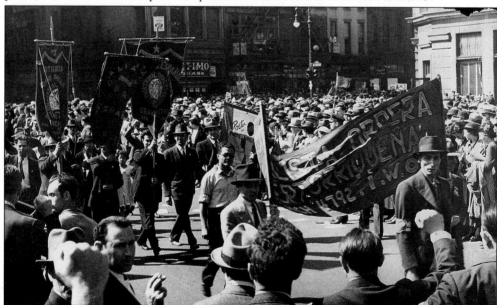

INTERNATIONAL WORKERS ORDER MAY DAY PARADE, C. 1930S. The Mutualista Obrera "Puerto Rican Workers Mutual Lodge" delegation led other Hispanic lodges during the parade held in Union Square. (JC.)

DÍA INTERNACIONAL DE LOS TRABAJADORES, C. 1930. La delegación de la Mutualista Obrera encabeza el grupo de las logias hispanas que participaron en el desfile de obreros en Union Square.

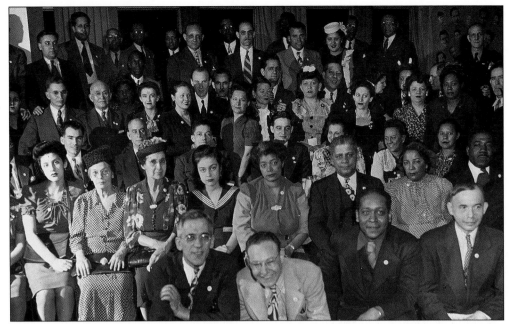

CONFEDERACIÓN GENERAL DE TRABAJADORES FUNDRAISER BANQUET, 1940. This banquet was organized by a local labor chapter in New York. (JC.)
BANQUETE PRO-FONDOS DE LA CONFEDERACIÓN GENERAL DE TRABAJADORES, 1940. El banquete fue organizado por un capítulo de una local obrera en la ciudad de Nueva York.

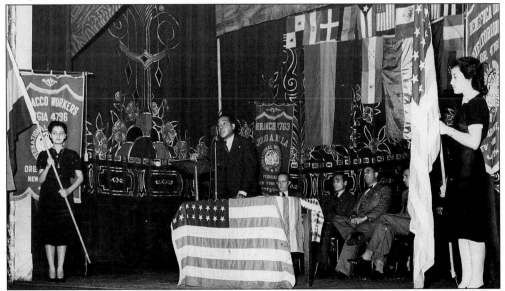

JESÚS COLÓN (PRESIDENT OF THE HISPANIC LODGES SECTION) ADDRESSING AN ANTIFASCIST SOLIDARITY EVENT, C. 1938. Among the lodges present at this event were the Tobacco Workers No. 4796, Puertorriqueña No. 4788, and Julio A. Mella No. 4763. (JC.)
JESÚS COLÓN (PRESIDENTE DEL GRUPO DE LOGIAS HISPANAS) SE DIRIGE AL PÚBLICO EN UN ACTO DE SOLIDARIDAD CON LAS FUERZAS ANTI-FASCISTAS, C. 1938. Entre los grupos participantes estaban las logias de los Tabaqueros #4796, Puertorriqueña #4788 y Julio A. Mella #4763.

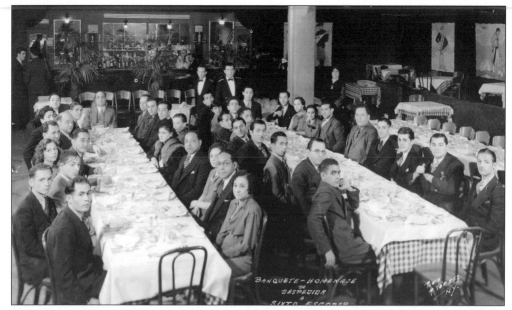

A Banquet Honoring Sixto Escobar, March 19, 1935. Escobar was the first Puerto Rican to win a World Boxing Championship title in 1934. He held the bantamweight crown until 1940. He is the fifth person at the table on the left. (JC.)

Banquete en honor a Sixto Escobar, 19 de marzo de 1935. Escobar fue el primer puertorriqueño en ganar un título mundial de boxeo. Él ganó y retuvo su corona desde 1934 hasta el año del 1940. Se encuentra sentado a la izquierda en la quinta silla.

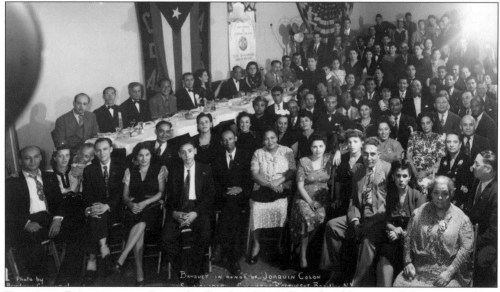

Farewell Banquet for Joaquín Colón, 1946. Friends of Joaquín Colón gather for a farewell dinner in September 1946. Colón returned to Puerto Rico after 30 years of living in New York. (JC.)

Banquete de despedida de Joaquín Colón. Sus amigos se reunieron en esta cena de despedida en septiembre del 1946. Joaquín regresó a Puerto Rico después de vivir en la ciudad de Nueva York por treinta años.

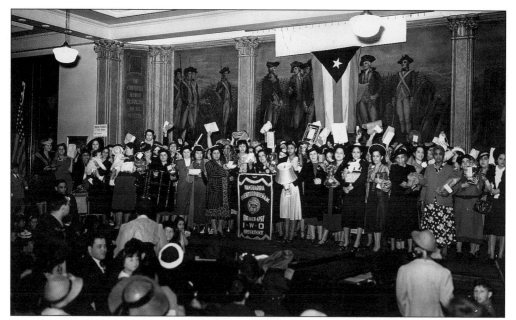

THE PUERTO RICAN VANGUARD MOTHER'S DAY EVENT. This event was celebrated on May 7, 1941, in a Brooklyn school located at Tillary and Lawrence Streets. The organization was one of the local chapters of the International Workers Order. (JC.)

CELEBRACIÓN DEL DÍA DE LAS MADRES DE LA VANGUARDIA PUERTORRIQUEÑA. Fue celebrado el 7 de mayo de 1941 en una escuela en Brooklyn localizada entre las calles Tillary y Lawrence. La organización era uno de los capítulos locales de la I.W.O.

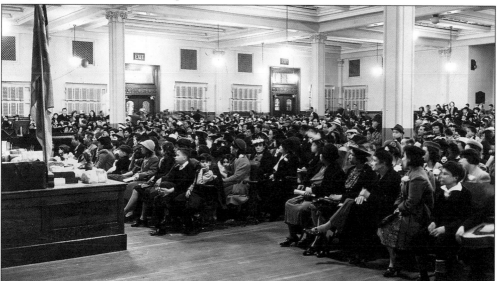

A MOTHER'S DAY CELEBRATION IN BROOKLYN, 1941. Groups such as the Puerto Rican Vanguard used events like this to celebrate and promote working-class consciousness and Puerto Rican heritage. (JC.)

CELEBRACIÓN DEL DÍA DE LAS MADRES EN BROOKLYN, 1941. Grupos como La Vanguardia Puertorriqueña aprovecharon actividades como ésta para celebrar y promover la conciencia de la clase trabajadora y la herencia puertorriqueña.

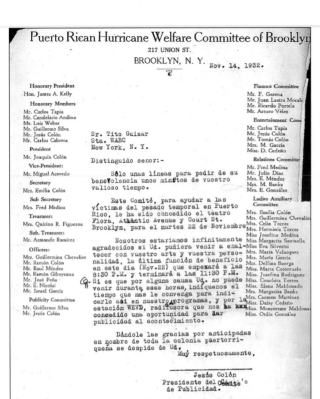

Puerto Rican Hurricane Welfare Committee of Brooklyn

217 UNION ST.
BROOKLYN, N. Y. Nov. 14, 1932.

Honorary President	**Finance Committee**
Hon. James A. Kelly	Mr. F. Gezena
Honorary Members	Mr. Juan Lastra Morale
Mr. Carlos Tapia	Mr. Ricardo Portela
Mr. Candelario Andino	Mr. Arturo Vélez
Mr. Luis Weber	**Entertainment Com**
Mr. Guillermo Silva	Mr. Carlos Tapia
Mr. Jesús Colón	Mr. Jesús Colón
Mr. Carlos Cabrera	Mr. Tomás Colón
President	Mrs. M. García
Mr. Joaquín Colón	Miss. D. Cedeño
Vice-President:	**Relations Committee**
Mr. Miguel Acevedo	Mr. Fred Medina
Secretary	Mr. Julio Díaz
Mrs. Emilia Colón	Mrs. E. Méndez
Sub Secretary	Mrs. M. Banks
Mrs. Fred Medina	Mrs. E. González
Treasurer:	**Ladies Auxiliary**
Mrs. Quirino R. Figueroa	**Committee**
Sub. Treasurer:	Mrs. Emilia Colón
Mr. Armando Ramírez	Mrs. Guillermina Chevalie
Officers:	Mrs. Celia Torres
Mrs. Guillermina Chevalier	Mrs. Herminia Torres
Mr. Ramón Colón	Miss. Josefina Medina
Mr. Raúl Méndez	Miss Margarita Santaella
Mr. Ramón Giboyeaux	Miss Eva Silvestri
Mr. José Peña	Mrs. María Velázquez
Mr. E. Nicolai	Mrs. María García
Mr. Israel García	Mrs. Delfina Buerga
Publicity Committee	Mrs. Marta Cotorruelo
Mr. Guillermo Silva	Miss. Josefina Rodríguez
Mr. Jesús Colón	Miss. Conchita Torres
	Miss. Elena Maldonado
	Mrs. Margarita Banks
	Mrs. Carmen Martínez
	Mrs. Daisy Cedeño
	Miss. Monserrate Maldona
	Miss. Otilia González

Sr. Tito Guizar
Sta. WABC
New York, N. Y.

Distinguido señor:-

Sólo unas líneas para pedir de su benevolencia unos minutos de vuestro valioso tiempo.

Este Comité, para ayudar a las víctimas del pesado temporal en Puerto Rico, le ha sido concedido el teatro Flora, Atlantic Avenue y Court St. Brooklyn, para el martes 22 de Noviembre.

Nosotros estaríamos infinitamente agradecidos si Ud. pudiera venir a enaltecer con vuestro arte y vuestra personalidad, la última función de beneficio en este día (Nov.22) que empezará a las 8:30 P.M. y terminará a las 11:30 P.M. Si es que por alguna causa Ud. no puede venir durante esas horas, indíquenos el tiempo que mas le convenga para indicarlo así en nuestro programas, y por la estación WEVD, radidifusora que nos ha concedido una oportunidad para dar publicidad al acontecimiento.

Dándole las gracias por anticipadas en nombre de toda la colonia puertorriqueña se despide de Ud.

Muy respetuosamente,

Jesús Colón
Presidente del Comité
de Publicidad.

A Letter from the Puerto Rican Hurricane Welfare Committee of Brooklyn. The letter invites a WABC radio personality to participate in the charity fundraising event at the Flora Theater, located at Atlantic Avenue and Court Street. (JC.)
Carta del Comité Pro-Víctimas del Huracán en Puerto Rico de Brooklyn. Esta es una invitación a participar en una actividad para recaudar fondos en el Teatro Flora en la avenida Atlantic y la calle Court.

A Stamp Made by the Puerto Rican Hurricane Welfare Committee. The Brooklyn-based group created this stamp in 1932. Jesús and Joaquín Colón, postal workers at the time, suggested the idea as a fundraiser. (JC.)
Sello creado por el Comité Pro-Víctimas del Huracán en Puerto Rico de Brooklyn. El sello fue creado por este grupo establecido en Brooklyn en 1932. Jesús y Joaquín Colón, empleados del correo postal, sugirieron esta idea para recaudar fondos.

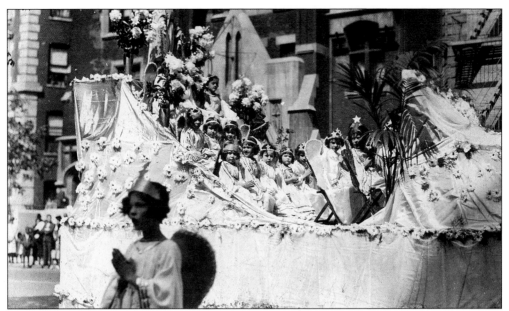

A Float of Angels in a Religious Procession, c. 1920s. La Milagrosa Church organized this procession. (PB.)
Carroza de "Ángeles" en una procesión religiosa, c. 1920. La procesión fue organizada por la Iglesia La Milagrosa.

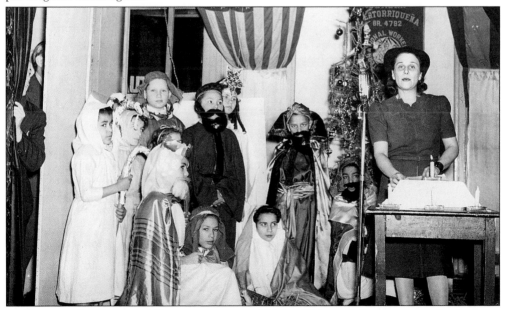

A Children's Theater Production, c. 1930s. This nativity scene production was sponsored by the Mutualista Hispanic American Lodge. Children's education was a major concern in the International Workers Order, and many activities were developed to advance this goal. (JC.)
Producción de teatro infantil, c. 1930. Esta estampa navideña fue escenificada con el apoyo de la Logia Mutualista Hispano-Americana. La educación de los niños era una de las mayores preocupaciones en la I.W.O.

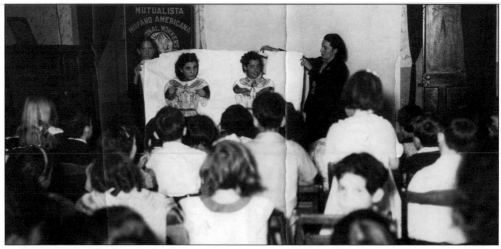

A Children's Performance Sponsored by the Mutualista. The Mutualista was active in promoting events where children learned about the traditions and the heritage of Hispanic groups in New York. (JC.)

Dramatización infantil auspiciada por la Mutualista. La organización fomentaba actividades culturales y las tradiciones hispanas en Nueva York.

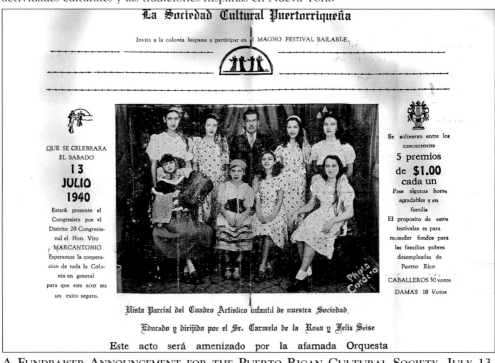

A Fundraiser Announcement for the Puerto Rican Cultural Society, July 13, 1940. This activity was held to benefit poor and unemployed families from Puerto Rico. The guest of honor was Congressman Vito Marcantonio, who represented Spanish Harlem. (JC.)

Anuncio para la recaudación de fondos de la Sociedad Cultural Puertorriqueña, 13 de julio de 1940. Esta actividad fue en beneficio de las familias desempleadas de Puerto Rico. El invitado de honor fue el Congresista Vito Marcantonio, representante del "Spanish Harlem".

68

A FLYER PROMOTING BASEBALL GAMES AMONG PUERTO RICAN TEAMS, 1924. Island teams played teams from New York, such as the San Juan Baseball Club from the East Side. The games were played at Howard Field in Brooklyn. (JC.)

VOLANTE DE JUEGOS DE BÉISBOL ENTRE EQUIPOS PUERTORRIQUEÑOS, 1924. Equipos de la isla jugaron contra equipos de Nueva York, como el Club de Béisbol de San Juan del "East Side". Los torneos se celebraron en el parque Howard en Brooklyn.

BASE BALL

Sunday July 20th, 1924

TWO GAMES TWO GAMES
AT

HOWARD FIELD

Atlantic and Ralph Avenues
BROOKLYN, N. Y.

FIRST GAME AT 1.30 THE UNBEATABLE

San Juan B.B.C. vs. Porto Rican Stars

The San Juan B.B.C. is another Porto Rican team from New York
East Side with Rebollo and Acevedo, the southpaw twirler.

SECOND GAME AT 3.30 THE STRONG

Sheridan Caseys vs. Porto Rican Stars
Knight of Columbus from Porto Rico

This two teams and our new umpires are members of the Inter-city B. B. A.

☞ Take Fulton Street "L" to Ralph Avenue and
walk two blocks to your right.

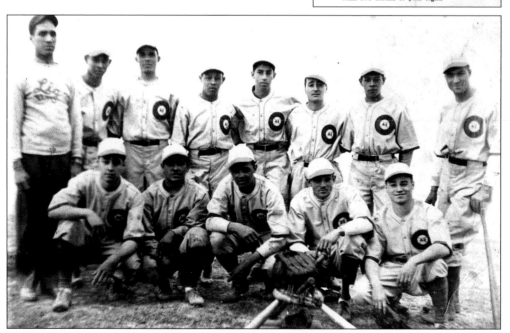

LIGA PUERTORRIQUEÑA'S BASEBALL TEAM, 1935. The Liga sponsored recreational and cultural activities for the Puerto Rican community. Baseball and softball teams played not only in New York but also in Puerto Rico. (JC.)

LIGA PUERTORRIQUEÑA DE BEÍSBOL, 1935. La Liga promovía actividades culturales y recreativas para la comunidad puertorriqueña. Los equipos de béisbol y softball jugaban en Nueva York y en Puerto Rico.

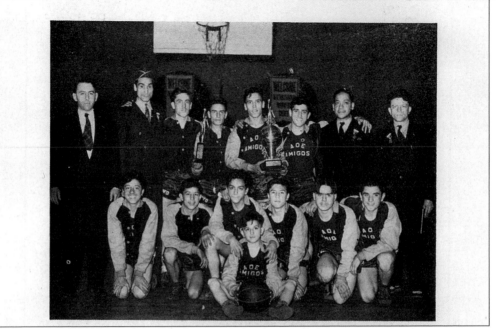

BASKETBALL TEAM LOS AMIGOS, 1938. This basketball team was sponsored by a Hispanic labor lodge. The lodge's softball team won the championship in a league with other New York labor organizations. (JC.)

EQUIPO DE BALONCESTO "LOS AMIGOS", 1938. Este equipo era auspiciado por una logia obrera hispana. El equipo de béisbol de la logia ganó el campeonato de la liga de organizaciones obreras de la ciudad.

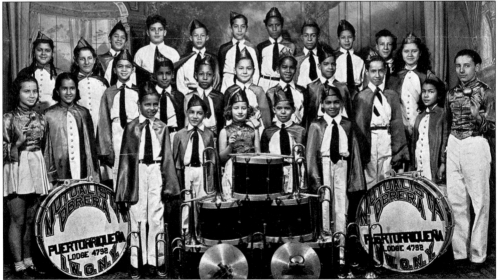

A CHILDREN'S MUSIC BAND, C. 1930S. The children's band shown here was sponsored by Mutualista Obrera, a predominantly Puerto Rican labor organization. (JC.)

BANDA MUSICAL INFANTIL, C. 1930. La banda era auspiciada por la Mutualista Obrera, donde los puertorriqueños eran el grupo predominante.

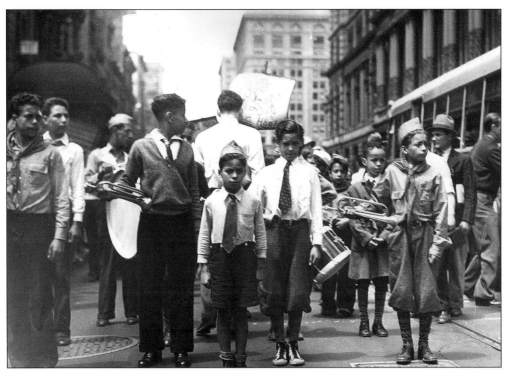

PUERTO RICAN CHILDREN'S MUSIC BAND, C. 1930S. Here the band prepares for a performance in a city parade. (JC.)
BANDA MUSICAL DE NIÑOS PUERTORRIQUEÑOS, C. 1930. La banda estaba ensayando antes de iniciar su participación en uno de los desfiles de la ciudad.

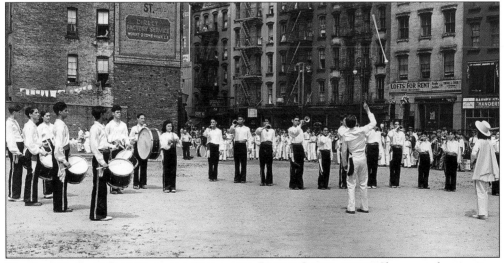

THE LOWER EAST SIDE HISPANIC DRUM AND BUGLE CORPS, 1937. Shown performing in a New York parade, this band won numerous regional and national awards. In 1937, they won a national competition in Pittsburgh. (JC.)
COMPAÑÍA HISPANA DE TAMBORES Y CORNETAS DEL "LOWER EAST SIDE", 1937. Esta banda ganó numerosos premios a nivel regional y nacional. En 1937 ganaron una competencia nacional en Pittsburgh.

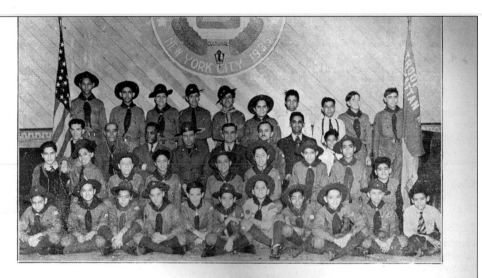

Boy Scouts Troop 680

PUERTO RICAN EMPLOYEES ASSOCIATION, INC.

BOY SCOUT TROOP 680, MARCH 1941. The Puerto Rican Employees Association founded this Boy Scout troop in June 1939. (JC.)
TROPA 680 DE NIÑOS ESCUCHAS, MARZO 1941. La Asociación de Trabajadores Puertorriqueños fundó esta tropa en junio de 1939.

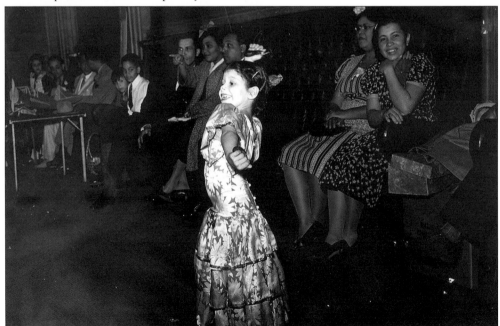

A YOUNG FLAMENCO DANCER, C. 1930. This girl is participating in a talent show organized by a Hispanic Labor lodge. Joaquín Colón can be seen in the back. (JC.)
JOVEN BAILARINA DE FLAMENCO, C. 1930. Esta niña participa en un concurso de nuevas estrellas organizado por la Logia de Trabajadores Hispanos. Se puede ver a Joaquín Colón en el fondo.

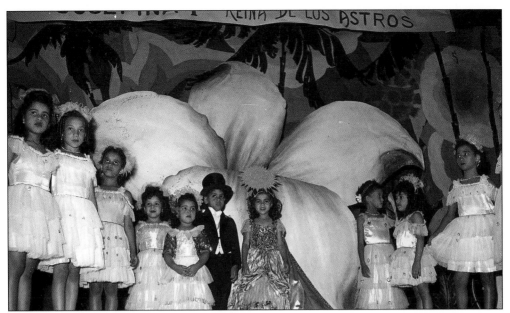

Josefina Villegas I, Queen of the Stars, August 17, 1947. Beauty pageants were a common fundraising event for Puerto Rican organizations. This event was organized by the Mutualista Obrera Lodge at Hunts Point Palace. (JC.)

Josefina Villegas I, Reina de las Estrellas, 17 de agosto de 1947. Los concursos de belleza eran comunes para recaudar fondos entre las organizaciones puertorriqueñas. Esta actividad fue organizada por la Logia Mutualista Obrera en el Hunts Point Palace.

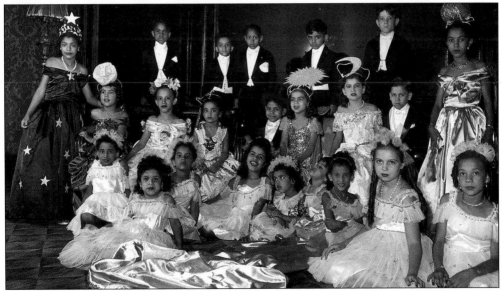

A Children's Beauty Pageant, 1947. Events like this one, sponsored by the Mutualista Obrera, served as both fundraisers and political events. Labor leaders promoted their ideals through such family-oriented events. (JC.)

Certamen de belleza infantil, 1947. Actividades como ésta eran auspiciadas por la Mutualista Obrera, para recaudar fondos y como medio de educación política. Dirigentes obreros promovían sus ideales a través de actividades orientadas a la familia.

THE COVER OF LIGA PUERTORRIQUEÑA E HISPANA'S NEWSLETTER, 1932. This edition of the newsletter celebrates the selection of Frances Jiménez as beauty queen. (JC.)
PORTADA DEL BOLETÍN DE LA LIGA PUERTORRIQUEÑA E HISPANA, 1932. El Boletín celebra la selección de Frances Jiménez como reina de belleza.

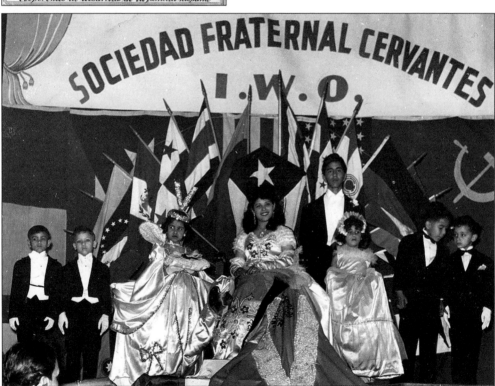

THE CORONATION OF LYDIA ROMERO AS QUEEN OF VICTORY, 1947. The event shown here was sponsored by Sociedad Fraternal Cervantes. Note the display of all the Latin American flags and the hammer and sickle on stage. (JC.)
CORONACIÓN DE LA SEÑORITA LYDIA ROMERO COMO REINA DE LA VICTORIA, 1947. La actividad fue auspiciada por la Sociedad Fraternal Cervantes. Noten en el medio del escenario el despliegue de todas las banderas latinoamericanas y la hoz y el martillo.

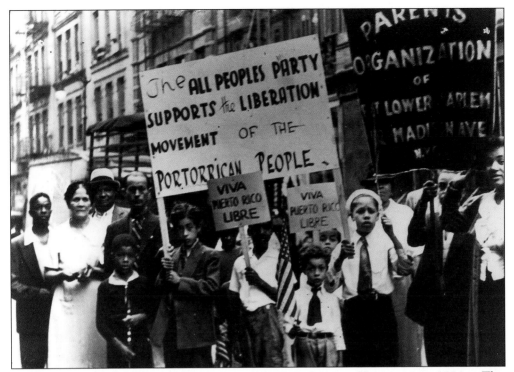

A Parents' Organization Demonstration in Lower Harlem, c. 1920s. This demonstration was in support of Puerto Rico's independence. (JC.)
Piquete de la Organización de Padres en Harlem, c. 1920. El piquete fue en apoyo de la independencia de Puerto Rico.

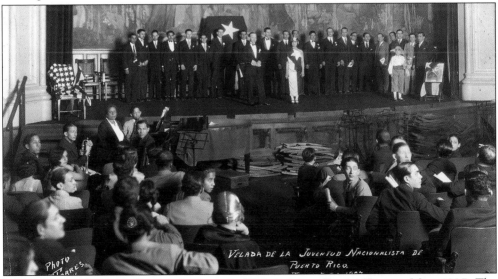

A Cultural Evening Organized by the Nationalist Party Youth, May 1927. The Nationalist Party had an active branch in New York. (EV.)
Velada cultural organizada por la juventud del Partido Nacionalista. El Partido Nacionalista tenía un capítulo en la ciudad de Nueva York. Esta actividad se llevo a cabo en mayo de 1927.

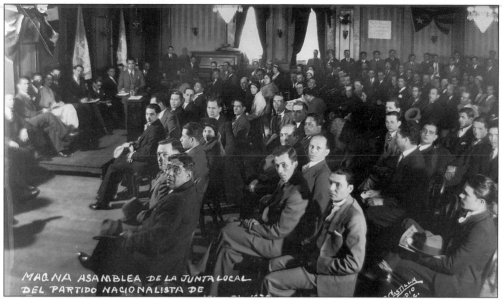

MAGNA ASAMBLEA DE LA JUNTA LOCAL DEL PARTIDO NACIONALISTA DE

THE ANNUAL MEETING OF THE PUERTO RICAN NATIONALIST PARTY OF NEW YORK. The New York section of the party is shown at a meeting on April 24, 1932, with Erasmo Vando presiding. (EV.)

REUNIÓN ANUAL DEL PARTIDO NACIONALISTA PUERTORRIQUEÑO DE NUEVA YORK. Esta sección del Partido Nacionalista de Nueva York, presidida por Erasmo Vando, se reunió el 24 de abril de 1932.

- Pase esta hoja a **un** amigo después de leerla. -

Vanguardia Puertorriqueña, Inc.

Br. 4797 I. W. O.

42 SMITH ST. ⋅ BROOKLYN, N. Y.

Nos complacemos en invitar al culto público hispano a la primera conferencia, en nuestra acostumbrada serie de invierno, el próximo

DOMINGO 20 DE SEPTIEMBRE

comenzando a las seis de la tarde.

El tema a desarrollar es:

"El Proyecto de Ley Tydings y Puerto Rico"

por el conferenciante, el distinguido jurisconsulto puertorriqueño

LCDO. GILBERTO CONCEPCION DE GRACIA

Como todos sabemos el Sr. Concepción de Gracia es uno de los abogados de la defensa en el famoso caso del Dr. Pedro Albizu Campos y demás presos políticos de Puerto Rico.

No pierda esta oportunidad de conocer por medio de una reconocida autoridad cuál es el problema jurídico de Puerto Rico.

El Domingo 27 de Septiembre el Sr. Jesús Colón hablará sobre: "El Problema de España".

- LA ENTRADA ES GRATIS -

Comité de Conferencias

NOTA: - Recordamos a todos los miembros que antes de la conferencia hay exámen médico. Traiga a reconocer el Domingo su primer nuevo miembro.

(LABOR DONATED)

A VANGUARDIA PUERTORRIQUEÑA FLYER, 1936. The conference advertised here analyzed the proposed Tydings Bill to grant independence to Puerto Rico. The featured speaker was Gilberto Concepción de Gracia, founder of the Puerto Rican Independence Party. (JC.)

VOLANTE DE LA VANGUARDIA PUERTORRIQUEÑA, 1936. La actividad para analizar el Proyecto de Ley Tidings para otorgarle la independecia a Puerto Rico tenía como orador principal a Gilberto Concepción de Gracia, fundador del Partido Independentista Puertorriqueño.

A Latin American Committee Event in Williamsburg, Brooklyn, c. 1945. The guests at this event included Rev. Guillermo Cotto Thorner, who analyzed the upcoming Washington hearings on Puerto Rico's status, and Jesús Colón, who analyzed New York's elections. (JC.)
Volante del Comité Latinoamericano celebrado en Williamsburg, Brooklyn, c. 1945. Entre los invitados se encontraban el Reverendo Guillermo Cotto Thorner, quien analizó las vistas públicas referentes al "status" de Puerto Rico, y Jesús Colón, quien analizó las elecciones de la ciudad de Nueva York.

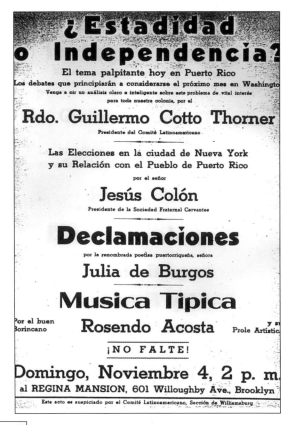

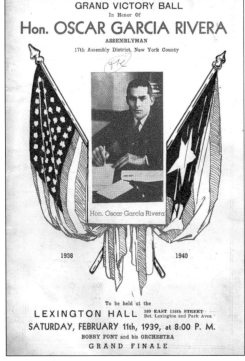

A Grand Victory Ball in Honor of Oscar García-Rivera, February 1939. This ball celebrated García-Rivera's selection as the first Puerto Rican elected to the state assembly (17th District). (OGR.)
Baile en homenaje a Oscar García Rivera, febrero 1939. El baile celebraba la victoria de García Rivera como el primer puertorriqueño electo a la Asamblea Estatal (Distrito Decimoséptimo).

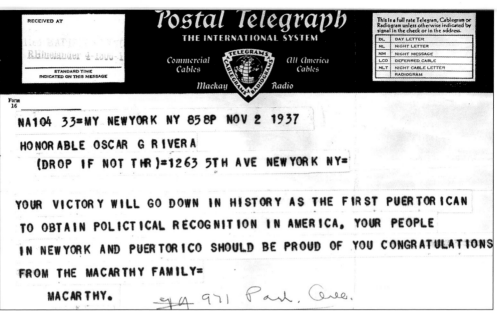

A Congratulatory Telegram to Oscar García-Rivera. The MacArthy family sent this telegram on November 2, 1937, to Oscar García-Rivera, who was elected by a coalition of the American Labor Party, the Republican Party, and the City Fusion Party. (OGR.)

Telegrama de felicitación a Oscar García Rivera. El telegrama fue enviado por la Familia MacArthy el 2 de noviembre de 1937. García Rivera fue electo por la coalición de los partidos American Labor, Republicano y City Fusion.

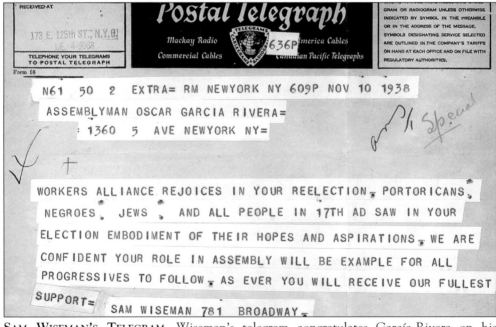

Sam Wiseman's Telegram. Wiseman's telegram congratulates García-Rivera on his reelection in November 1938. (OGR.)

Telegrama de Sam Wiseman a Oscar García Rivera. Wiseman felicitaba a García Rivera por su reelección en noviembre de 1938.

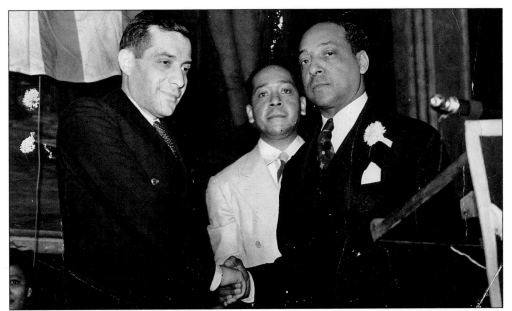

CONGRESSMAN VITO MARCANTONIO WITH JOAQUÍN AND JESÚS COLÓN (IN WHITE), 1944.
Marcantonio represented Spanish Harlem during the 1930s and had extensive support among
the Puerto Rican community. (JoC.)
EL CONGRESISTA VITO MARCANTONIO CON JOAQUÍN Y JESÚS COLÓN (DE BLANCO), 1944.
Marcantonio representaba a Spanish Harlem durante los 1930 y tuvo un gran respaldo en la
comunidad puertorriqueña.

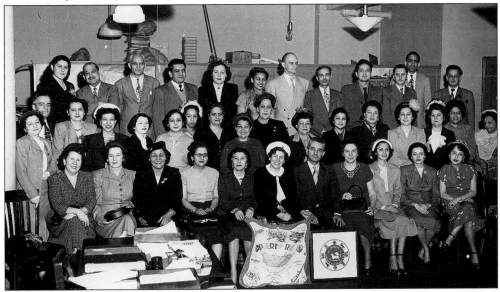

LEADERSHIP FROM THE NEW YORK OFFICE OF THE MIGRATION DIVISION. The Migration
Division reported to the Labor Department in Puerto Rico. The agency's first director was
Manuel Cabranes. The office was created in 1948. (AHMP.)
LIDERATO DE LA OFICINA DE LA DIVISIÓN DE MIGRACIÓN, NUEVA YORK. La División se
reportaba al Departamento de Trabajo en Puerto Rico. La Oficina fue creada en 1948. Su
primer director fue Manuel Cabranes.

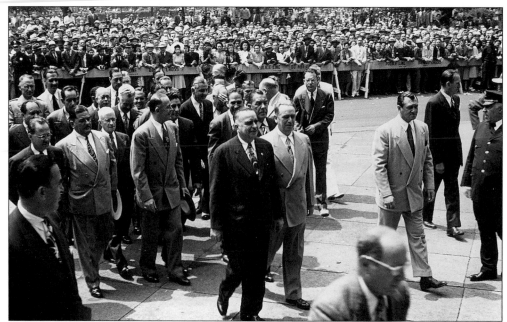

Jesús T. Piñero and New York Mayor William O'Dwyer, August 15, 1946. Puerto Ricans cheer Piñero, the first Puerto Rican named to govern the island. (OIPR.)

Jesús T. Piñero acompañado por el alcalde de Nueva York, William O'Dwyer. El evento tuvo lugar en la alcaldía el 15 de agosto de 1946. Centenares de puertorriqueños saludaron y aplaudieron a Piñero, el primer puertorriqueño nombrado para gobernar la isla.

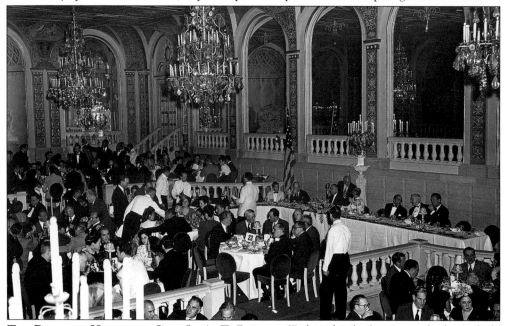

The Banquet Honoring Gov. Jesús T. Piñeiro. Tickets for the banquet, which was held at the Plaza Hotel during Piñero's August 1946 visit, cost $10 per person. (OIPR.)

Banquete en homenaje al Gobernador Jesús T. Piñero. El banquete se celebró en el Hotel Plaza en agosto de 1946. Los boletos para la recepción costaban diez dólares por persona.

Five
Cinco

CULTURAL LIFE AND ENTERTAINMENT
Vida cultural y entretenimientos

The *pioneros* had a rich and extensive network of cultural and social activities. Life was difficult, often hostile, and it was through dancing, singing, acting, and writing that many Puerto Ricans tried to obliterate the least hospitable aspects of their sojourn. Puerto Ricans also used their culture to retain ties with their homeland, even if many were destined never to return. This cultural production was not limited to mimicking island patterns, for it included a layer of exploration and innovation that incorporated the new elements Puerto Ricans were exposed to in New York. An interesting social feature of the time was the combination of "high" art events—poetry recitals or classical music performances—with events associated with popular culture, such as dances.

Los pioneros puertorriqueños desarollaron una extensa red de actividades sociales y culturales. La vida en Nueva York era dura y fue a través de la música, el baile, la literatura y el teatro que muchos puertorriqueños trataron de mitigar los aspectos más desagradables de la migración. Los puertorriqueños también mantuvieron sus vínculos con la isla a través de la cultura. La producción cultural de los migrantes no se limitaba a imitar los patrones isleños, sino que tenía un elemento de exploración e innovación que incorporaba aspectos de la experiencia en Nueva York con las tradiciones puertorriqueñas. Una característica interesante de las actividades culturales de la generación de pioneros era combinar actividades "clásicas"—como recitales de poesía o música clásica—con eventos de corte popular como bailes.

THE COVER OF CASCABELES, A LITERARY AND CULTURAL MAGAZINE, 1934. *Cascabeles* was produced by New York's Hispanic community. Puerto Rican, Spanish, South American, and Cuban figures were featured in the magazine. (JC.)
PORTADA DE LA REVISTA LITERARIA Y CULTURAL CASCABELES, 1934. Esta fue producida por la comunidad hispana de Nueva York y escritores puertorriqueños, españoles, y cubanos participaban en la revista.

A RECEPTION HONORING PEPITO FIGUEROA, 1931. Sponsored by Brooklyn's Puerto Rican community to honor violinist Pepito Figueroa and his brother, pianist Narciso Figueroa, this reception was held in the Park Palace at 110th Street and Fifth Avenue. (JC.)
PORTADA DEL PROGRAMA EN HONRANDO A PEPITO FIGUROA, 1931. La recepción fue auspiciada por la comunidad puertorriqueña de Brooklyn en honor al violinista y su hermano, el pianista Narciso Figueroa en el Park Palace en la calle 110 y la Quinta avenida.

Puertorriqueños:

Este acto Lírico-Literario será auspiciado por la Colonia de Brooklyn, como patriótico recibimiento a la breve visita con que nos honrarán los artistas borinqueños, hermanos Figueroa.

Oirá allí la colonia la fina ejecución y genial maestría con que dichos hermanos han asombrado al mundo musical y con la que nos asombrarán una vez más en la magna audición que se llevará a efecto el día 5 de Abril en el Park Palace, Calle 110 y Quinta Avenida, Nueva York.

El Comité.

I Star Spangle Banner y la Borinqueña, por los "Brother's Melodies", dirigida por el Sr. Carlos Adorno.

II Breves palabras por Sr. Jesús Colón.

III Poesia "Nostalgia", recitada por su autor Rafael Mandés.

IV Danza Puertorriqueña.

INTERMEDIO DE DIEZ MINUTOS

V Poesías Jíbaras, recitadas por su autor el Sr. Carlos Cabrera.

VI Presentación de los hermanos Figueroa por el Sr. Tomás Gares.

VII Dos selecciones: Pepito Figueroa, Violin; Narciso Figueroa, Piano.

VIII Clausura por la orquesta.

NOTA:—Modo más fácil de llegar al Jefferson Hall: Bájese en Boroug Hall. No confunda a Court Square con Court Street. Court Square empieza en Fulton Street, donde termina Adams St.

A CONCERT IN HONOR OF THE FIGUEROA BROTHERS, 1931. This event was held at Jefferson Hall, 8 Court Street in Brooklyn. The program also included *danza* and *jíbaro* (countryside) poetry. (JC.)

PROGRAMA DEL CONCIERTO EN HONOR A LOS HERMANOS FIGUEROA, 1931. La actividad se celebró en Jefferson Hall, #8, calle Court en Brooklyn. El repertorio incluía danza y poesía jíbara también.

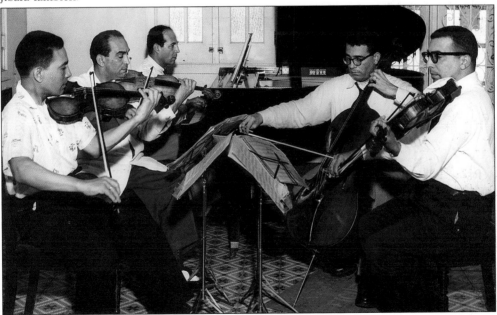

THE FIGUEROA QUINTET REHEARSING IN THEIR HOME, 1948. From left to right are José, Jaime "Kachiro," Narciso, Rafael, and Guillermo Figueroa. (AHMP.)

FOTOGRAFÍA DEL QUINTETO FIGUEROA ENSAYANDO EN SU CASA, 1948. De izquierda a derecha: José, Jaime "Kachiro", Narciso, Rafael y Guillermo Figueroa.

SOPRANO RINA DE TOLEDO, 1948. Toledo played at Carnegie Hall and performed on national television. She also sang on the Spanish radio station WEMB. This photograph was featured in the *Revista Artistas Hispanos*.

LA SOPRANO RINA DE TOLEDO, 1948. Toledo se presentó en el Carnegie Hall, por las televisoras NBC y CBS y en la estación de radio hispana, WEMB. La fotografía se publicó en la *Revista Artistas Hispanos*.

SOPRANO GRACIELA RIVERA, 1948. Rivera was a key figure in the development of Puerto Rican opera. She also performed with the New York City Opera and at the Metropolitan Opera House. (Bruno photograph; AHMP.)

LA SOPRANO GRACIELA RIVERA, 1948. Ella fue una figura central en el desarrollo de la ópera puertorriqueña. Rivera también se presentó en la Opera de la Ciudad de Nueva York y en The Metropolitan Opera House. Foto por Bruno.

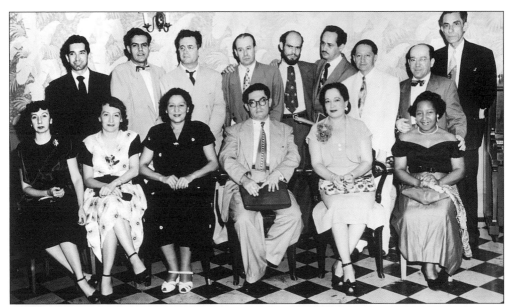

A LITERARY AND CULTURAL GATHERING, C. 1940S. Among those present at this event are Juan Avilés, Graciany Miranda Archilla, Vicente Polanco Géigel, Isabel Cuchí Coll, Julia de Burgos, and Luis Hernández Aquino. (GMA.)

TERTULIA LITERARIA Y CULTURAL, C. 1940. Entre los presentes se encontraban los antes mencionados en el texto en inglés.

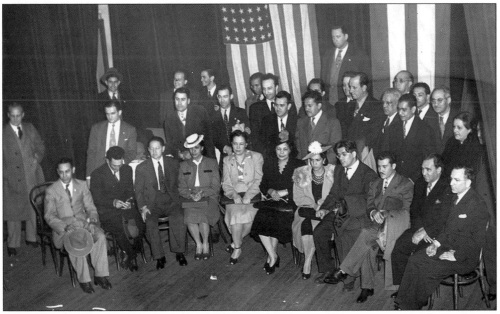

PROMINENT PUERTO RICAN CULTURAL AND POLITICAL FIGURES, 1945. The gathering shown here was held at the Park Plaza Hotel. Among those in the group are Gilberto Concepción de Gracia, Erasmo Vando, and José Emilio González. (JHR.)

PERSONALIDADES CULTURALES Y POLÍTICAS PUERTORRIQUEÑAS, 1945. El encuentro se celebró en el Hotel Park Plaza. Entre los que se encontraban en el grupo están: Gilberto Concepción de Gracia, Erasmo Vando y José Emilio González.

COVER OF PURA BELPRÉ'S *PÉREZ AND MARTINA*, PUBLISHED IN 1932. This children's book rescued a traditional Puerto Rican folk story about a vain cockroach named Martina and her many suitors. (PB.)

PORTADA DEL LIBRO DE PURA BELPRÉ, *PÉREZ Y MARTINA*, PUBLICADO EN 1932. Este libro recrea el cuento sobre una cucarachita vanidosa llamada Martina y sus muchos pretendientes.

THE TITLE PAGE OF PURA BELPRÉ'S FIRST EDITION OF *PÉREZ AND MARTINA*, 1932. Belpré rescued many traditional Puerto Rican folk stories and translated them into English to make them accessible to New York audiences. (PB.)

PRIMERA PÁGINA DE LA PRIMERA EDICIÓN DEL LIBRO DE PURA BELPRÉ, *PÉREZ Y MARTINA*, 1932. Belpré rescató cuentos de la tradición popular puertorriqueña y las tradujo al inglés para los lectores de la ciudad de Nueva York.

THE PROGRAM FOR COLEGIALES, 1928.
The music for this production was
composed by Alberto M. González and
arranged by Rafael Hernández. (EmV.)
**PORTADA DEL PROGRAMA DE LA ZARZUELA
COLEGIALES, 1928.** La música fue
compuesta por Alberto M. González y el
arreglo de Rafael Hernández.

COLEGIALES

ZARZUELA EN TRES ACTOS

Letra de Alberto M. González

Música de Rafael Hernández

PRECIO 20 CTS.

New York City 18 de Mayo, 1928.

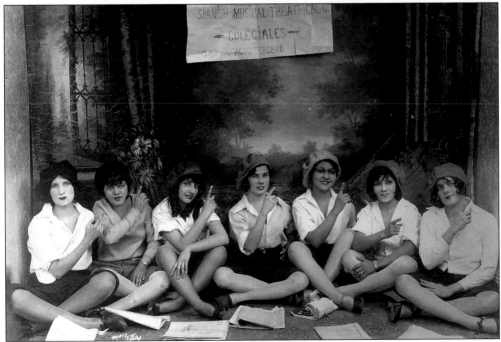

YOUNG PUERTO RICAN AND HISPANIC WOMEN PREPARING TO STAGE COLEGIALES, 1928.
This production of *Colegiales* was put on by the Spanish Musical Theatrical. (EmV.)
**JÓVENES PUERTORRIQUEÑAS E HISPANAS PREPARÁNDOSE PARA LA REPRESENTACIÓN TEATRAL
DE COLEGIALES.** La obra fue producida por el grupo "Spanish Musical Theatrical" en 1928.

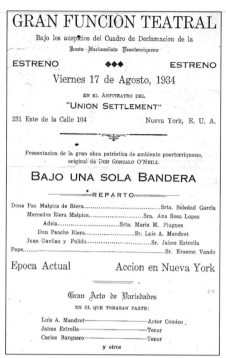

GRAN FUNCION TEATRAL

Bajo los auspicios del Cuadro de Declamacion de la
Junta Nacionalista Puertorriqueña

ESTRENO ◆◆◆ ESTRENO

Viernes 17 de Agosto, 1934

EN EL ANFITEATRO DEL
"UNION SETTLEMENT"

231 Este de la Calle 104 Nueva York, E. U. A.

Presentacion de la gran obra patriotica de ambiente puertorriqueno,
original de DON GONZALO O'NEILL

BAJO UNA SOLA BANDERA

REPARTO

Dona Paz Malpica de Riera.........................Srta. Soledad Garcia
Mercedes Riera Malpica.............................Sra. Ana Rosa Lopez
Adela.................................Srta. Maria M. Plugues
Don Pancho Riera.........................Sr. Luis A. Mandret
Juan Gavilan y Pulido.............................Sr. Jaime Estrella
Pepe...Sr. Erasmo Vando

Epoca Actual Accion en Nueva York

Gran Acto de Variedades

EN EL QUE TOMARAN PARTE:

Luis A. Mandret————————Actor Comico
Jaime Estrella————————Tenor
Carlos Barquero————————Tenor

y otros

A PROMOTIONAL FLYER FOR GONZALO O'NEILL'S *BAJO UNA SOLA BANDERA*, 1934. The play *Bajo Una Sola Bandera* was staged at the Union Settlement Theater, located at 231 East 104th Street. The show included a stand-up comedian and solos by several tenors. (EV.) VOLANTE ANUNCIANDO *BAJO UNA SOLA BANDERA* DE GONZALO O'NEILL, 1934. Esta obra fue presentada en el Teatro Union Settlement en el #231 Este, calle 104. El espectáculo incluía a un comediante y a varios tenores.

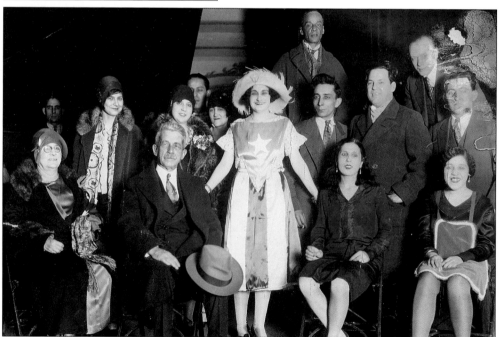

THE CAST MEMBERS OF *BAJO UNA SOLA BANDERA*, 1934. Included in this picture are Gonzalo O'Neill (holding his hat), an unidentified woman dressed in a Puerto Rican flag, and Erasmo Vando. (EmV.)
ACTORES DEL REPARTO DE LA OBRA DE GONZALO O'NEILL, *BAJO UNA SOLA BANDERA*, 1934. Aparecen en la fotografía Gonzalo O'Neill, sujetando su sombrero al lado de una mujer vestida como la bandera puertorriqueña, y Erasmo Vando.

A Flyer for Teatro Hispano's Fall Season Program, 1938. The theater was located at 116th street and Fifth Avenue. The program included a comedy, an introduction by Gilberto Concepción de Gracia, and soprano Zolialuz Furniz. (EV.)

Volante anunciando la temporada de primavera del Teatro Hispano, 1938. El teatro estaba localizado en la calle 116 y Quinta avenida. El programa incluía una comedia, la participación de Gilberto Concepción de Gracia y la soprano, Zolialuz Furniz.

TEATRO HISPANO
Calle 116 y Quinta Avenida, New York City
Bajo la Dirección y Administración del SEÑOR DEL POZO
RAFAEL C. DE VILLA Manager. Tel. UN. 4-7223-9732

ULTIMOS TRES DIAS - DE LA TEMPORADA
VIERNES AGOSTO 12 AL DOMINGO 14 DE 1938.

Por estos tres dias EL SEÑOR DEL POZO PRESENTARA
LA COMPAÑIA TEATRAL FENIX
Bajo la Dirección de EDUARDO OCHOA con la Graciosa Comedia

ROSINA es FRAGIL
Con el debut de la graciosa y galante actriz
JOSEFINA SMALLWOOD
y el siguiente conjunto artístico:
Laura López - Lucy Valladolid - Eduardo de Ochoa - R. M. Sola - Alfredo Barea
A. Vigo. Apuntador: J. V. Balbona

El Domingo 14, a las 12 de la Tarde
Gran Función con los Niños de la Hora Infantil
El Suceso de la Temporada con la Revista Titulada:

EL SUEÑO DEL ABUELO
y LA FERIA DE SEVILLA
Bajo la dirección de ANTONIO DE LA PUENTE

Tomaran parte un gran conjunto de niños entre los que figuran:
Carmencita López - Rosita M. Iglesias - Irma Rivera - Matilde Justiniani - Edda Rosa - Elsa Martínez
Ana Moret - Vilma Olivero - Carmen Reyes - Gloria González - Olga Valentin - Martita Figueroa
Evangelina López - Luisa Justiniani - Angelina Montalvo-Ramóns González - Manuel Varela - Luis A.
Ferrer - Mercedes Mirella - Jaime Sánchez - Lolita Tovar - Moya Tovar Mary Cintrón. Delmiro Fer-
nández y Dolores Velazco.
Y la cooperación de María Pietri - Rosa Bravo - Petra Armour - Rosita Chvelo - Matilde Marcial
Mirta Rey - Rosita Figueroa - Nelly Rodriguez - Luis Mandret - Antonio Salvador - Fernando Gómez
y el Director Antonio de la Puente.

LUNES 15, NOCHE ESPECIAL
Homenaje al gran Literato puertorriqueño DON GONZALO O'NEILL con la sensacional comedia
de palpitante actualidad patriótica.

BAJO UNA SOLA BANDERA
De su autor Borinqueño DON GONZALO O'NEILL
Donde tomaran parte los siguientes artistas: MYRTA REY - ANA ROSA LOPEZ - EMELI VELEZ
LUIS MANDRET - ALFREDO VAREA - ERASMO VANDO (hijo)
EPOCA ACTUAL. ACCION EN NUEVA YORK
a- Presentación del Homenajeado por el distinguido Lcdo. Gilberto Concepción de Gracia.
b- Ofrenda a Don Gonzalo O'Neill.
c- La Borinqueña cantada por la famosa Soprano Borincana ZOILALUZ FURNIZ

POR LOS CUATRO DIAS SE
EXHIBIRA LA GRAN PELICULA **SUPREMA LEY**

Viernes Agosto 26 Procure Programas para la Apertura e Inauguración de la Tem-
porada 1938 - 1939. Y primer Aniversario con las distinguidas
Srtas. del Concurso de Belleza y otros Artistas.

QUINONES PRESS—1756 Madison Avenue

LOGIA HISPANO AMERICA NO. 233
I. O. O. F.

105 EAST 106 STREET

Tenemos el honor de invitar a **Ud.** y a su distinguida familia a la **Velada Lírica Literaria**, que tendrá efecto el próximo domingo 19 de Febrero de 1933, en los Salones del "**Odd-Fellow Temple**". 105 Este Calle 106 NewYork City Hora: 7 P. M.

Fraternalmente,

El Comité Organizador

ENTRADA GRATIS

Nota. Es absolutamente necesario la presentación de esta invitación a la entrada, reservándonos el derecho de admisión.

A Literary and Musical Review, 1933. Sponsored by Logia Hispano America No. 233, this event was held at the Odd Fellows Temple at 105 East 106th Street. It featured soprano Irma Gelabert, tenor Eugene Pabón, and poet Martha Lomar. (EV.)

Revista literaria y musical auspiciada por la Logia Hispanoamericana #233, 1933. La actividad se llevó a cabo en el "Odd Fellow Temple" localizado en el #105 Este, calle 106, incluía a la soprano Irma Gelabert, al tenor Eugene Pabón y la poeta Martha Lomar.

A PHOTOGRAPHIC EXHIBITION ON PUERTO RICAN CULTURE AT THE NEW YORK PUBLIC LIBRARY, 1947. The Office of Information for Puerto Rico sponsored educational activities to promote a positive image of Puerto Ricans in the city. (OIPR.)

EXHIBICIÓN FOTOGRÁFICA SOBRE LA CULTURA PUERTORRIQUEÑA EN LA BIBLIOTECA PÚBLICA DE NUEVA YORK, 1947. La Oficina de Información de Puerto Rico auspiciaba actividades educativas para promover una imagen positiva de los puertorriqueños en la ciudad.

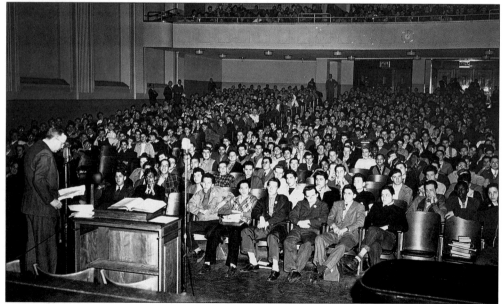

A SLIDE PRESENTATION ON PUERTO RICAN CULTURE. Students from Benjamin Franklin High School participate in a presentation sponsored by the Office of Information for Puerto Rico at the opening of Puerto Rico Week in 1947. (OIPR.)

PRESENTACIÓN DE DIAPOSITIVAS SOBRE LA CULTURA PUERTORRIQUEÑA, 1947. Estudiantes de la secundaria Benjamin Franklin participaron en una presentación auspiciada por la Oficina de Información de Puerto Rico durante la apertura de la Semana Puertorriqueña.

DIOSA COSTELLO, "THE PUERTO RICAN BOMBSHELL AND MISS VESUBIUS," 1948. Puerto Rican artists, such as Diosa Costello, slowly began making inroads into mainstream theater and films in the 1930s and 1940s. This photograph was featured in the *Revista Artistas Hispanos*.

DIOSA COSTELLO, "LA BOMBA PUERTORRIQUEÑA Y SEÑORITA VESUBIO", 1948. Artistas puertorriqueñas como la vedette Diosa Costello, comenzaron a incursionar dentro del teatro y el cine en los 1930 y 1940. La fotografía fue publicada en la *Revista Artistas Hispanos*.

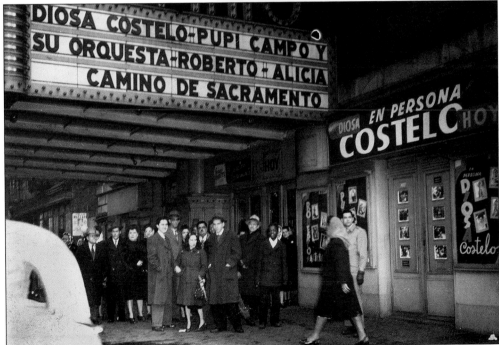

A CROWD WAITING OUTSIDE THE TEATRO HISPANO, 1948. Diosa Costello and other musicians, including a flamenco dancer, were featured the night of this show. (RC.)

GRUPO DE PERSONAS FRENTE AL TEATRO HISPANO, 1948. Estaban presentándose esa noche la vedette Diosa Costello, otros músicos, y un bailarín de flamenco.

PUERTO RICAN ACTOR JOSÉ
FERRER. Ferrer started making a
name for himself in theater in
the late 1930s. Ferrer had a very
successful movie career and, in
1950, he became the first Latino
awarded an Oscar. (AHMP.)
ACTOR PUERTORRIQUEÑO JOSÉ
FERRER. Comenzó a ganar fama
en teatro a finales de los 1930.
Ferrer tuvo una excelente carrera
cinematográfica y se convirtió en
el primer latino en ganar un
Oscar en 1950.

PUERTO RICAN ACTOR JUANO
HERNÁNDEZ. Well known in
Puerto Rican and Hispanic
artistic circles, Hernández
appeared in numerous films,
mainly portraying African
American or Caribbean
characters. He arrived from
Puerto Rico in 1915. (FNT.)
ACTOR PUERTORRIQUEÑO
JUANO HERNÁNDEZ. Conocido
en los círculos artísticos,
Hernández llegó procedente de
Puerto Rico en 1915 y apareció
en numerosas películas casi
siempre personificando personajes
afro-americanos o caribeños.

AN EMBASSY THEATER ADVERTISEMENT FOR *FORGOTTEN ISLAND*, **1947.** Puerto Rico generated interest as a topic for films and documentaries in the 1940s. *Forgotten Island* dealt with U.S. neglect in Puerto Rico. (OIPR.) **ANUNCIÓ DEL TEATRO EMBASSY DE LA PELÍCULA** *FORGOTTEN ISLAND*, **1947.** Puerto Rico fue tema de interés en películas y documentales de la década del 1940. *Forgotten Island* trataba del abandono de los Estados Unidos hacia Puerto Rico.

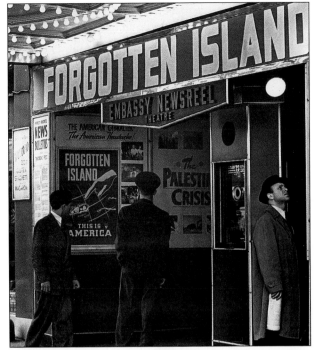

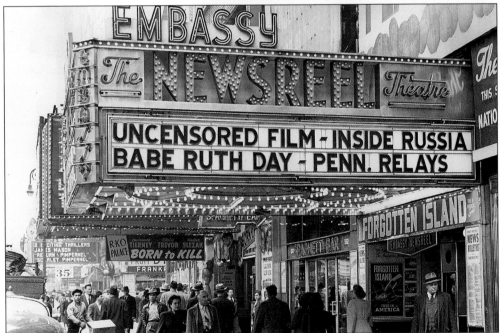

THE EMBASSY THEATER. Located at 560 Broadway, this theater was frequented by many progressive and radical Puerto Ricans during the 1940s. The theater showed many documentaries, including some that were critical of U.S. policies in Puerto Rico. (OIPR.) **EL TEATRO EMBASSY LOCALIZADO EN EL #560 EN BROADWAY.** Este teatro era frecuentado por muchos puertorriqueños radicales y progresistas durante los 1940. El teatro exhibía documentales donde se criticaba la política estadounidense hacia Puerto Rico.

A Fundraiser Sponsored by the Club Los Jibaros, 1928. The club, located at 101 West 113th Street, promoted authentic music from the Puerto Rican countryside. (EV.)

Volante para actividad del "Club Los Jibaros", 1928. El club estaba localizado en el #101 Oeste, calle 113 y promovía música típica de la ruralía puertorriqueña.

An Inaugural Celebration Ticket for the Bronx Casino, 1942. The club was located at 867 Longwood Avenue on the site that had been occupied by the Galicia Social Club. The band performing on inaugural night included the legendary singer Daniel Santos. (JC.)

Boleto de apertura del Bronx Casino, 1942. Este casino estaba localizado en el #867 en la avenida Longwood, donde antes se encontraba el Club Social Galicia. La banda presentándose en la noche inaugural incluía al legendario cantante Daniel Santos.

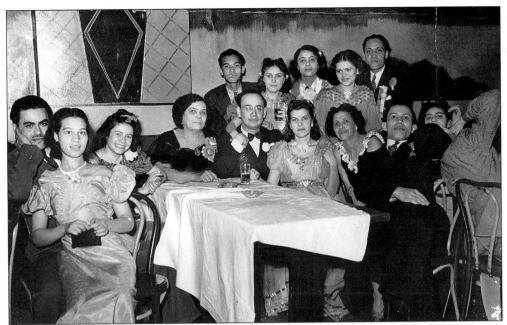

A Dance Party Sponsored by Congressman Vito Marcantonio, 1940. Many Puerto Ricans supported Marcantonio and attended this Mother's Day celebration. (JoC.)
Baile auspiciado por el congresista Vito Marcantonio, 1940. Muchos de los puertorriqueños que apoyaban a Marcantonio asistieron a esta celebración del Día de las Madres.

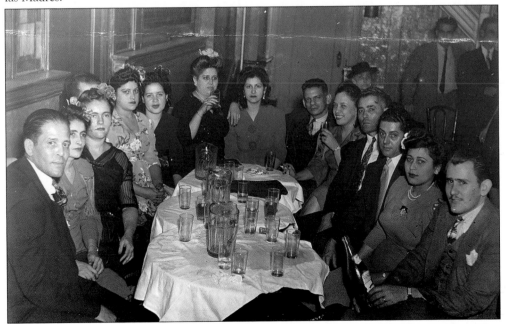

Juanita A. Rosado and a Group of Friends, c. 1940. Juanita A. Rosado, an aide to Vito Marcantonio, was very active in pro-independence political circles in New York. (JHR.)
Juanita A. Rosado y un grupo de amistades, c. 1940. Rosado era una ayudante del congresista Marcantonio y era muy activa en los círculos pro-independentistas en la ciudad.

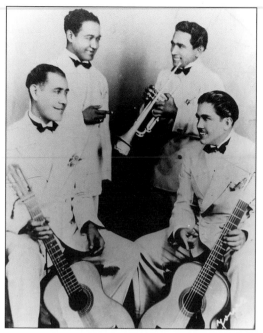

THE CUARTETO MARCANO, 1936. From left to right are Claudio Ferrer (seated, with guitar), group leader Pedro "Piquito" Marcano, Víctor Mercado (with trumpet), and Lalo Martínez. (PM.)

EL CUARTETO MARCANO, 1936. De izquierda a derecha: Claudio Ferrer (con la guitarra), el líder del grupo Pedro "Piquito" Marcano, Víctor Marcano (trompeta), y Lalo Martínez al frente y derecha.

¡Sensacional Festival Bailable!

HOMENAJE al DÉCANO de los CONJUNTOS MUSICALES PUERTORRIQUEÑOS

EL CUARTETO MARCANO

Domingo, Mayo 26, 1946, de 7 en Adelante

En los Dos Amplios Salones del

Park Palace y Park Plaza, 3 West 110th Street

Grandioso Desfile de Estrellas y Cantantes

TONY PIZARRO, WILLIE CAPO, JOE VALLE, LAO Y MONSITA, GILBERTO MORENO, ANDRES ANDINO, HECTOR RIVERA, TITO RODRIGUEZ, RUBEN GONZALEZ, CUSO MENDOZA del Trio SERVANDO-DIAZ, RAVELITO, Tenor Dominicano
Maestros de Ceremonias: ALBERTO DE LIMA Y DON CASANOVA

BAILE CONTINUO!	BAILE CONTINUO!
Tres Orquestas	Tres Conjuntos Musicales
Marcelino Guerra y Orquesta	Cuarteto Marcano
Con su Pianista Gilberto Ayala	Celso Vega y su Conj. C B S
Montesino y su Conjunto del Ritmo	

A DANCE PARTY FEATURING THE CUARTETO MARCANO, 1946. The dance advertised here was at the Park Plaza Hotel and included three bands, several trios and quartets, and stars such as Tito Rodríguez and Joe Valle. (PM.)

AFICHE PROMOCIONAL PARA UN BAILE DONDE SE PRESENTABA EL CUARTETO MARCANO, 1946. En el baile celebrado en el Hotel Park Plaza amenizaron tres orquestas, varios tríos y cuartetos, además de estrellas como Tito Rodríguez y Joe Valle.

BANDLEADER AUGUSTO COEN AND HIS GOLDEN CASINO ORCHESTRA, C. 1930S. Coen was the leader of numerous bands including the *Augusto Coen y Sus Boricuas* band. (Post.)
AUGUSTO COEN, LÍDER DE LA ORQUESTA Y SU GOLDEN CASINO ORCHESTRA, C. 1930. Coen era el líder de muchas orquestas incluyendo a "Augusto Coen y sus Boricuas".

DON RAFAEL AND HIS ORCHESTRA, C. 1930S. Among the members of this orchestra was the legendary Pedro "Piquito" Marcano, shown playing the maracas in the back. (PM.)
DON RAFAEL Y SU ORQUESTA, C. 1930. Entre los miembros de la orquesta estaba el legendario Pedro "Piquito" Marcano localizado en la parte de atrás tocando las maracas.

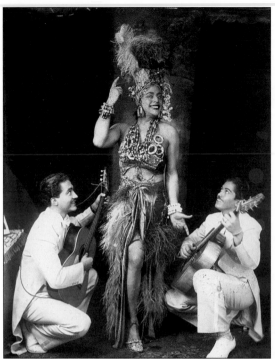

FAMOUS PUERTO RICAN SINGER JOHNNY RODRÍGUEZ DRESSED AS CARMEN MIRANDA, C. 1930S. Rodríguez is accompanied by the members of his trio. (RC.)
EL FAMOSO CANTANTE PUERTORRIQUEÑO JOHNNY RODRÍGUEZ VESTIDO COMO CARMEN MIRANDA, C. 1930. Rodríguez está acompañado por los integrantes de su trio.

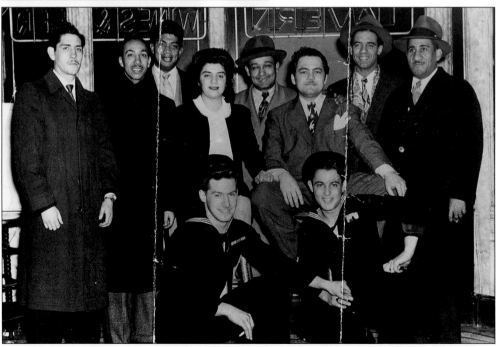

PUERTO RICAN MUSICIANS WITH SOME FANS, 1947. Included in this picture are Augusto Coen (standing at far right), Bobby Capó (next to Coen), and Pedro "Piquito" Marcano. (PM.)
MÚSICOS PUERTORRIQUEÑOS CON ALGUNOS FANÁTICOS, 1947. Aparecen en la fotografía: Augusto Coen (parado al fondo a la derecha), Bobby Capó (próximo a Coen) y Pedro "Piquito" Marcano.

A MUSICAL EVENT AT THE CLUB PUERTO RICO, 1940. The club featured on this poster was located at 162 East 116th Street in Spanish Harlem. The event included the Cuarteto Marcano and Miguelito Valdés. (PM.) AFICHE PARA EL EVENTO MUSICAL EN EL CLUB PUERTO RICO, 1940. El club estaba localizado en el #162 Este de la calle 116 en "Spanish Harlem". El evento incluía al Cuarteto Marcano, Miguelito Valdés y otras estrellas.

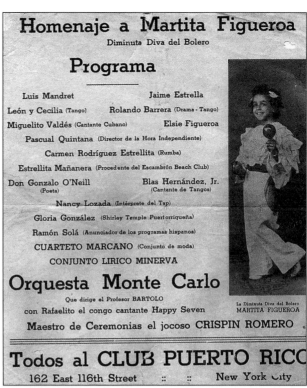

Homenaje a Martita Figueroa
Diminuta Diva del Bolero

Programa

Luis Mandret	Jaime Estrella
León y Cecilia (Tango)	Rolando Barrera (Drama - Tango)
Miguelito Valdés (Cantante Cubano)	Elsie Figueroa

Pascual Quintana (Director de la Hora Independiente)

Carmen Rodríguez Estrellita (Rumba)

Estrellita Mañanera (Procedente del Escambrón Beach Club)

| Don Gonzalo O'Neill | Blas Hernández, Jr. |
| (Poeta) | (Cantante de Tangos) |

Nancy Lozada (Intérprete del Tap)

Gloria González (Shirley Temple Puertorriqueña)

Ramón Solá (Anunciador de los programas hispanos)

CUARTETO MARCANO (Conjunto de moda)

CONJUNTO LIRICO MINERVA

Orquesta Monte Carlo
Que dirige el Profesor BARTOLO
con Rafaelito el congo cantante Happy Seven

Maestro de Ceremonias el jocoso CRISPIN ROMERO

La Diminuta Diva del Bolero
MARTITA FIGUEROA

Todos al CLUB PUERTO RICO
162 East 116th Street :: :: New York City

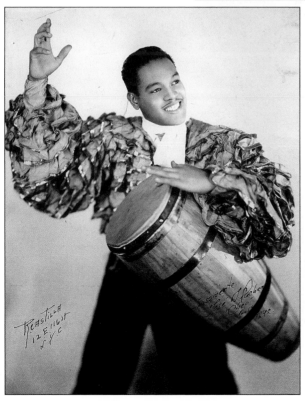

JOSÉ A. PACHECO IN A RUMBERO OUTFIT, 1947. This look became very common for many Puerto Rican and Cuban bands playing to mainstream audiences in the city during the 1940s. (RC.) JOSÉ A. PACHECO VESTIDO DE RUMBERO, 1947. Este estilo se popularizó entre las orquestas puertorriqueñas y cubanas que tocaban para audiencias no hispanas en la ciudad durante los 1940.

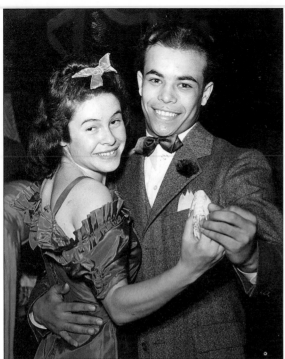

A DANCING COUPLE, 1940S. A couple dances at an event celebrating Mother's Day. (JC.)
PAREJA BAILANDO. Esta pareja participó en los actos de celebración del Día de las Madres en 1940.

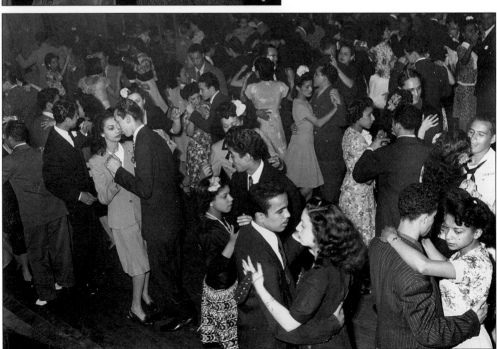

PUERTO RICANS DANCE AT A LOCAL CLUB. Local clubs in Spanish Harlem, Brooklyn, and other areas of New York catered to Puerto Ricans and other Spanish-speaking patrons. (JC.)
BAILE PUERTORRIQUEÑO EN UN CLUB LOCAL. Los salones de baile en "Spanish Harlem", Brooklyn y otras áreas de la ciudad de Nueva York servían a clientes puertorriqueños y algunos de habla hispana.

Six
Seis

MIGRATION AND THE WORLD WARS
La migración y las Guerras Mundiales

Both world wars had a significant impact on Puerto Rican migration to the United States. Puerto Ricans were recruited for World War I in 1917, right after they were made U.S. citizens. Almost 17,000 Puerto Ricans served, and some settled in New York after the war ended. These soldiers started a long tradition of Puerto Rican participation, recruitment, and affiliation into the U.S. armed forces. In World War II, some 72,000 Puerto Ricans saw action. The pictures they mailed to friends and family in New York formed part of the daily life of Puerto Ricans who worried about the fate of the young soldiers. Although they do not appear in these images, many Puerto Rican women were hired in factories and offices to replace the men in the armed forces.

Ambas Guerras Mundiales tuvieron un impacto significativo en la migración puertorriqueña hacia los Estados Unidos. Los puertorriqueños fueron reclutados para servir en la Primera Guerra Mundial, luego de convertirse en ciudadanos estadounidenses en 1917. Unos 17,000 boricuas participaron en esa guerra y luego muchos de ellos decidieron establecerse en Nueva York. Estos soldados comenzaron una tradición de participación puertorriqueña en las fuerzas armadas estadounidenses. En la Segunda Guerra Mundial participaron unos 72,000 boricuas. Las fotografías que estos soldados enviaban a familiares y amigos en Nueva York forman parte del diario vivir durante el conflicto bélico. Aunque no aparecen documentadas en este libro, muchas mujeres puertorriqueñas trabajaron en las fábricas y oficinas sustituyendo a los hombres que estaban en el frente de batalla.

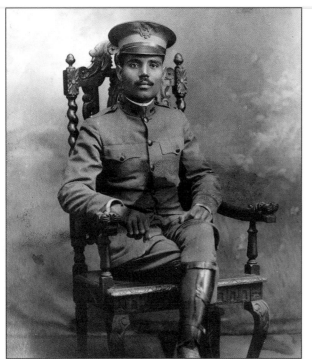

PEDRO ALBIZU CAMPOS IN HIS ROTC UNIFORM, 1916. Albizu Campos, who was attending Harvard University at the time of World War I, served during the war. He had this picture taken while visiting his sister Filomena in New York. (RMR.)
FOTOGRAFÍA DE PEDRO ALBIZU CAMPOS EN UNIFORME DEL ROTC. Albizu estaba visitando a su hermana Filomena en la ciudad de Nueva York en 1916. Albizu Campos estudió en la Universidad de Harvard y posteriormente participó en la Primera Guerra Mundial.

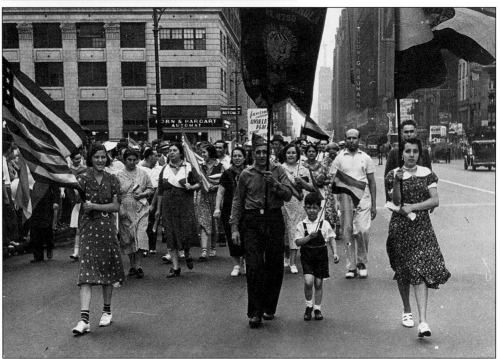

A MARCH TO PROTEST FASCISM IN SPAIN, LATE 1930S. Puerto Rican, Spanish, and Latin American protesters march in New York. (JC.)
MARCHA CONTRA EL FASCISMO EN ESPAÑA. Puertorriqueños, españoles y latinoamericanos marcharon en la ciudad en protesta contra el fascismo en España a finales de los 1930.

PUERTO RICAN PARTICIPANTS IN AN ANTIFASCIST SOLIDARITY EVENT, 1938. The poster on the left shows soldiers opposing the advance of fascist Spanish troops during the Spanish Civil War. (JC.)
PARTICIPANTES PUERTORRIQUEÑOS EN ACTIVIDAD ANTI-FASCISTA, 1938. El afiche a la izquierda muestra soldados resistiendo el avance de las tropas fascistas españolas durante la Guerra Civil Española.

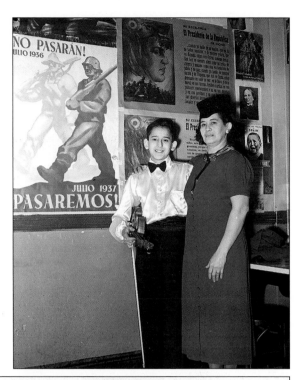

COMITE DE UNIFICACION HISPANA
(Spanish Anti-Fascist Unity Committee)

UNIDAD:
Con ella resistimos, con ella venceremos

425 Fourth Avenue, 19th floor
New York City
MUrray HIll 3-0180

EJECUTIVO

JUAN AVILES
Presidente

JUAN REY
Vice Presidente

F. D. MANCILLA
Secretario General

AGUSTIN SANTANA
Tesorero

ORGANIZACIONES AFILIADAS

Accion Democrata Espanola, San Francisco, California
Centro Fraternal Hispano
Club Obrero Chileno
Club Obrero Espanol
Club Operario Portugues
Comites Femeninos Unidos
Concilio del C. I. O.
Comite Pro Democracia Espanola
Fraternal de Habla Espanola
Institucion Penolana
Mutualista Obrera Mexicana
Mutualista Obrera Puertorriquena
Seccion Hispana, Local 6 de Emple...

Octubre 12, 1943

Recibi del companero Jesus Colon, la cantidad de $5.50 en liquidacion de 10 entradas para el Festival del 18 de Julio pasado en Dexter Park.

Fabri Cuesta

THE FLYER OF AN ANTIFASCIST ORGANIZATION IN NEW YORK, 1943. Juan Avilés from Puerto Rico was the president of this organization, which sponsored Spanish, Latin American, and Puerto Rican organizations. (JC.)
VOLANTE DE ORGANIZACIÓN ANTI-FASCISTA EN LA CIUDAD DE NUEVA YORK, 1943. Juan Avilés fue el presidente de la organización que incluía agrupaciones españolas, latinoamercianas y puertorriqueñas.

THE COVER OF SANGRE NUEVA, 1945. The magazine depicted propagandistic art on behalf of the Allied war effort during World War II. *Sangre Nueva* was a monthly literary journal published in New York. (JC.)

PORTADA DE SANGRE NUEVA, 1945. Esta revista difundía arte propagandístico a nombre de las fuerzas Aliadas durante la Segunda Guerra Mundial. *Sangre Nueva* era una revista literaria mensual publicada en Nueva York.

A WORLD WAR II RATION BOOK, C. 1944. This ration book was issued to Diana Mújica, who was 11 years old at the time and lived at 407 State Street in Brooklyn. (MF.)

LIBRO DE PROVISIONES DE LA SEGUNDA GUERRA MUNDIAL, C. 1944. Este libro de provisiones fue otorgado a Diana Mújica de 11 años y residente en el #407 calle State en Brooklyn.

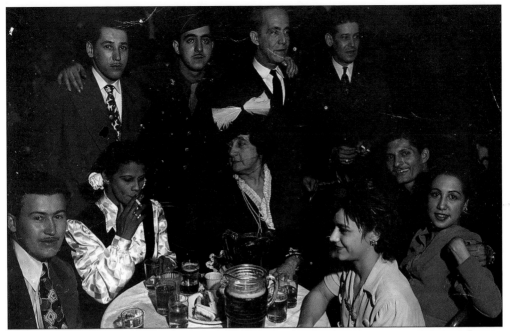

VÍCTOR M. TORRES, A YOUNG PUERTO RICAN SOLDIER, MARCH 1944. Here Torres shares a happy moment with family and friends at a party sponsored by the Federal Employees Association at Audobon Hall. (TOF.)

VÍCTOR M. TORRES, SOLDADO PUERTORRIQUEÑO, MARZO 1944. Aquí Torres aparece junto a familiares y amigos en una fiesta auspiciada por la Asociación Federal de Empleados en Audubon Hall.

A DANCE FLYER, 1941. Announcing that "fun- and dance-loving Hispanics" would "declare war on pain, distrust, and sadness" by attending a concert honoring popular singer Dávilita. Other artists included Daniel Santos, Myrta Silva, and Rafael Hernández. (EV.)

ANUNCIO DE BAILE, 1941. Anunciando que los "Hispanos amantes de la diversión y el baile le declararían la guerra al dolor, a la desconfianza y a la tristeza" asistiendo a un concierto honrando al popular cantante Dávilita. Otros artistas incluían a: Daniel Santos, Myrta Silva y Rafael Hernández.

> ## ¡ULTIMA HORA!
> ### ¡GUERRA! ¡GUERRA! ¡GUERRA!
>
> "El Presidente Roosevelt y el alcalde La Guardia recomiendan que se mantenga la moral, para el triunfo de la causa de las Américas y de la democracia mundial."
>
> Los hispanos amantes del baile y de la alegria, declararán la guerra al dolor, la desconfianza y la tristeza en el
>
> ## GRAN HOMENAJE
> al sin igual cantante popular
>
> # Davilita
>
> **EN EL PARK PALACE, 3-5 W. 110TH ST.**
> La Noche del
> ## SABABO 13 DE DICIEMBRE, 1941
> **Noche de estrellas hispanas**
> ## RAFAEL HERNANDEZ
>
> | MYRTA SILVA | ALZIRA CAMARGO |
> | Hermanitas FIGUEROA | MIGUELITO VALDES |
> | JOHNNY RODRIGUEZ | BOBBY CAPO |
> | DOROTEO | DANIEL SANTOS |
>
> CHENCHO MORAZA
> ROBERTO VICENTI (El Paoli infantil)
> EL QUINTETO LA PLATA y
> RHUMBA PALACE BAND (Cort. Rhumba Palace)

CPL. HOMERO ROSADO WITH FELLOW SOLDIERS, MARCH 1945. This photograph was taken while Rosado was stationed in the Philippines during World War II. He is shown here on the far left. (JHR.)

EL CABO HOMERO ROSADO POSA CON OTROS SOLDADOS, MARZO 1945. La fotografía fue tomada mientras estaban estacionados en las Filipinas durante la Segunda Guerra Mundial. Cabo Rosado es el primero de la izquierda.

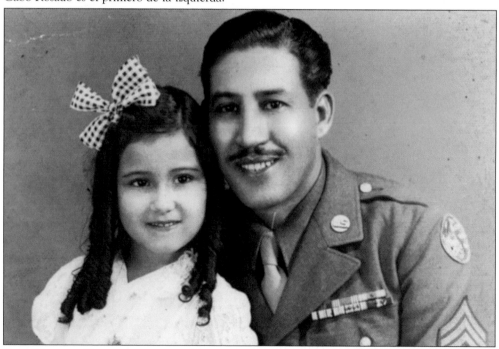

SGT. HOMERO ROSADO WITH AN UNIDENTIFIED YOUNG GIRL, NOVEMBER 1945. Soldiers and their families kept pictures such as this one to remember their loved ones during the war. (JHR.)

SARGENTO HOMERO ROSADO POSA JUNTO A UNA NIÑA NO IDENTIFICADA, NOVIEMBRE 1945. Los soldados y sus parientes conservaron fotografías de sus seres queridos durante la guerra.

A World War II Puerto Rican Soldier, 1944. This soldier, identified only as Gil, was stationed in the Panama Canal Zone during World War II. He mailed this picture to his godmother in New York. (JC.)

Soldado Puertorriqueño de la Segunda Guerra Mundial, 1944. Gil ? estaba estacionado en el Canal de Panamá durante la Segunda Guerra Mundial. El le envió esta fotografía a su madrina en Nueva York.

Pvt. Bernardo Acosta at Fort Knox in Kentucky, 1942. It was typical for soldiers to send portraits to their family and loved ones. (JC.)

El soldado Bernardo Acosta en el Fuerte Knox en Kentucky. Era costumbre de los soldados mandar retratos a sus familiares y amigos. Esta fotografía fue tomada en 1942.

SOLDIER JERRY TORRES, SEPTEMBER 13, 1944. Torres mailed this picture of himself to his family in New York. (TOF.)
EL SOLDADO JERRY TORRES, 13 DE SEPTIEMBRE DE 1944. Torres posó para esta foto que envió a su familia en la ciudad de Nueva York.

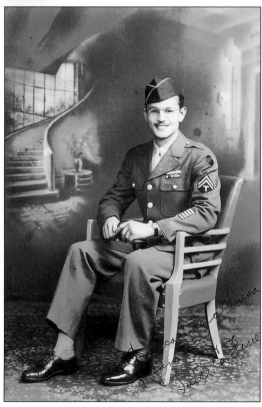

CPL. LUIS FERRER. Ferrer had this photograph taken for his family. (TOF.)
FOTOGRAFÍA DEL CABO LUIS FERRER. Ferrer se tomó esta fotografía para su familia.

108

Víctor M. Torres, a Portrait from His War Album. Torres participated in the Allied invasion of Normandy and in the Battle of the Bulge. (TOF.)
Retrato de Víctor M. Torres de su álbum de guerra. Torres participó en la invasión de las fuerzas aliadas en Normandía y en la batalla de Bulge.

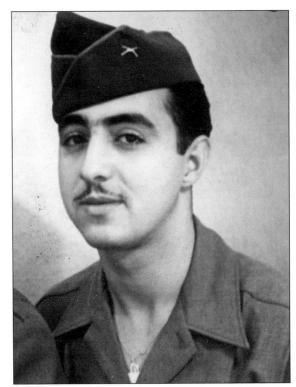

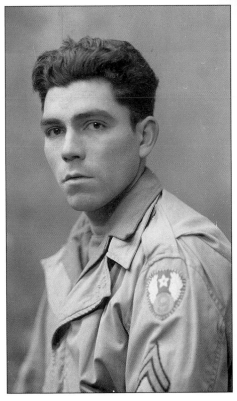

Cpl. José Hibell of Brooklyn, 1944. Hibell dedicated this picture to his parents. (JC.)
El cabo José Hibell de Brooklyn, 1944. Él le dedicó esta fotografía a sus padres.

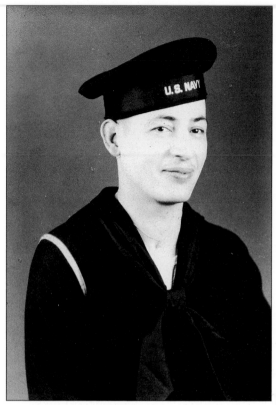

U.S. Navy Recruit Eusebio González, March 1944. González was from New York and served on the *Sampson*. He dedicated this photograph to his mother. (JC.)
Recluta de la Marina de los Estados Unidos, Eusebio González, marzo 1944. González era de Nueva York y servía en el USS Sampson. La fotografía fue dedicada a su madre.

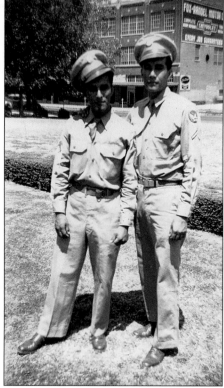

Sgt. Lupe Servín (left) and Sgt. Juan Servín, c. 1945. The Servín brothers are shown off duty in New York. (JC.)
Sargentos Lupe (izquierda) y Juan Servín, c. 1945. Los dos hermanos estaban de licencia en la ciudad de Nueva York.

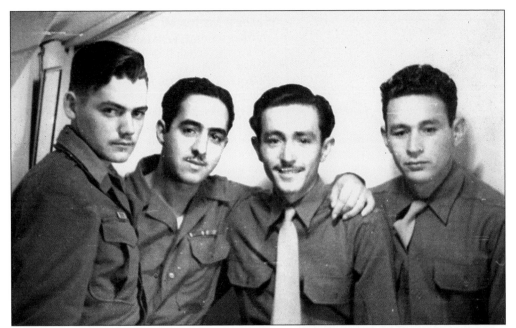

A GROUP OF SOLDIERS, C. 1944. Víctor M. Torres is second from left and Humberto Arce is third. The other two soldiers are not identified. (TOF.)

UN GRUPO DE SOLDADOS POSAN PARA FOTO, C. 1944. De izquierda a derecha: Víctor M. Torres es el segundo y Humberto Arce es tercero. Los otros soldados no han sido identificados.

CPL. VÍCTOR M. TORRES AND HIS YOUNGER BROTHER, FABIO TORRES, C. 1945. The Torres brothers pose on the roof of their apartment building in New York. (TOF.)

EL CABO VÍCTOR Y SU HERMANO MENOR FABIO TORRES, C. 1945. Los hermanos estaban en la azotea de su apartamento en Nueva York.

SOLDIER VÍCTOR M. TORRES. Torres poses shirtless in front of his tent hall at Camp Lucky Strike. He served in Europe during World War II. (TOF.)

EL SOLDADO VÍCTOR M. TORRES. Torres posa sin camisa frente a su caseta en el campamento Lucky Strike. Él sirvió en Europa durante la Segunda Guerra Mundial.

PETER BELPRÉ WITH A FELLOW SOLDIER, 1945. Belpré is the shirtless one on the right in this photograph, taken in Manhein, Germany. (PB.)

FOTOGRAFÍA DE PETER BELPRÉ CON UN COMPAÑERO, 1945. Belpré es el que está sin camisa a la derecha. La fotografía fue tomada en Manhein, Alemania durante la guerra.

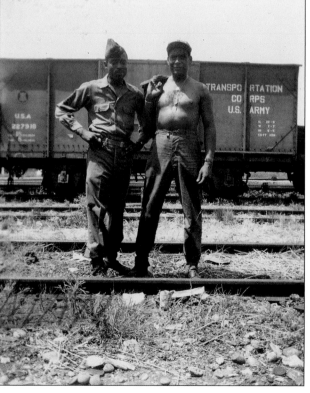

Víctor M. Torres with a Bottle of Cognac. Torres was serving in Brussels, Belgium, at the time this World War II photograph was taken. (TOF.)
Víctor M. Torres con una botella de Cognac. Esta foto fue tomada en Bruselas, Bélgica, durante la Segunda Guerra Mundial.

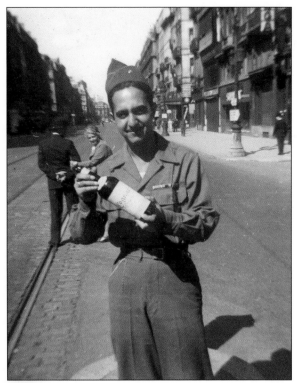

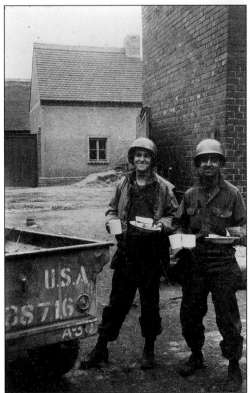

Víctor M. Torres and a Fellow Soldier, May 16, 1945. The two soldiers pose while eating during their service near Elbe River in Germany. (TOF.)
Víctor M. Torres y un compañero, 16 de mayo de 1945. Ambos posaron mientras comían durante su servicio cerca del río Elba en Alemania.

113

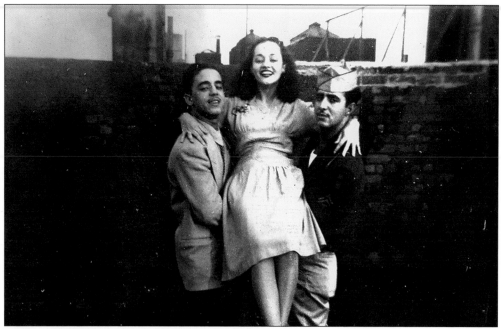

FABIO AND VÍCTOR M. TORRES RETURN FROM THE WAR, 1945. The Torres brothers celebrate with an unidentified relative. (TOF.)
FABIO Y VÍCTOR M. TORRES CELEBRAN SU REGRESO DE LA SEGUNDA GUERRA MUNDIAL, 1945. Los hermanos Torres celebraron con un familiar no identificado.

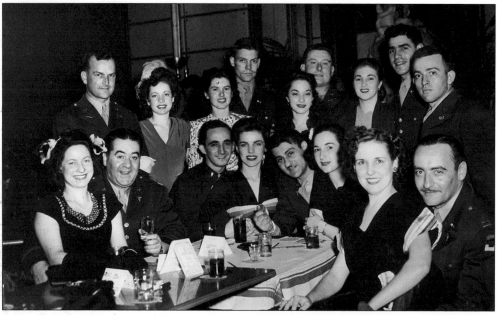

SOLDIER JERRY TORRES AND FRIENDS CELEBRATE THE END OF THE WAR, 1945. Torres is seated third from the left in this picture of a celebration at the Roosevelt Hotel. (TOF.)
SOLDADO JERRY TORRES Y OTROS SOLDADOS CELEBRAN EL FIN DE LA SEGUNDA GUERRA MUNDIAL, 1945. Torres es el tercero sentado de izquierda a derecha. La celebración tuvo lugar en el Hotel Roosevelt.

Seven
Siete

THE AIRBORNE MIGRATION
La migración aérea

Puerto Ricans have been appropriately described as the first "airborne" migration in history. With the advent of affordable air travel between San Juan and New York, Puerto Rican migration to New York soared in the 1940s. In the late 1940s, nonstop flights in DC-4 airplanes reduced the length of the trip to eight hours, with round-trip tickets costing around $120. Companies like Trans Caribbean Airways carried most of the passengers. Chartered flights, with almost no amenities, also took those who had signed contracts as migrant farm workers under the auspices of the Puerto Rican government. The ritual of greeting or taking departing relatives to the dock was replaced with trips to the airport.

Los puertorriqueños han sido catalogados como los primeros migrantes aéreos en la historia. El desarollo de vuelos entre San Juan y Nueva York causó que la migración puertorriqueña aumentara dramáticamente a finales de los 1940. Los vuelos en ese tiempo duraban alrededor de ocho horas y los pasajes ida/vuelta costaban alrededor de $120.00. Compañías como la Trans Caribbean Airways transportaron a muchos pasajeros. Miles de trabajadores agrícolas contratados a través del Gobierno de Puerto Rico viajaron en vuelos fletados sin ningún tipo de comodidades. Con la migración aérea, el viaje al aeropuerto reemplazó el ritual recibimiento o despedida en los muelles.

PROPAGANDA FROM THE PUERTO RICAN GOVERNMENT, 1940. This poster fosters a view of modernization, tropical beauty, and productivity. Both the steamship and the airplane, symbols of tourism and migration, are featured. (OIPR.)

PROPAGANDA DEL GOBIERNO DE PUERTO RICO, 1940. El afiche fomentaba una visión de modernización, belleza tropical y productividad. El barco de vapor y el avión, símbolos de turismo y de migración, aparecen en el afiche.

AIR TRAVEL ADVERTISEMENTS IN PUERTO RICO, JUNE 1946. These advertisements are for one-way and round-trip flights between San Juan to New York on Trans Caribbean Airways. Nonstop flights took eight hours between San Juan and LaGuardia Airport.

ANUNCIOS DE VIAJES EN PERIÓDICOS DE PUERTO RICO, JUNIO 1946. Estos eran anuncios para vuelos entre San Juan y la ciudad de Nueva York en Trans Caribbean Airways. Los vuelos sin escalas tomaban ocho horas entre San Juan y La Guardia.

An Airplane Ticket Issued to Jesús Colón, 1948. According to this ticket, Colón lived at 482 Pacific Street in Brooklyn and planned to stay in Barrio Obrero, Puerto Rico, on this trip. (JC.)

Boleto de avión de Jesús Cólon. Colón viajó en 1948 de Nueva York a San Juan. Colón vivía en el #482 calle Pacific en Brooklyn y se quedó en Barrio Obrero, Puerto Rico.

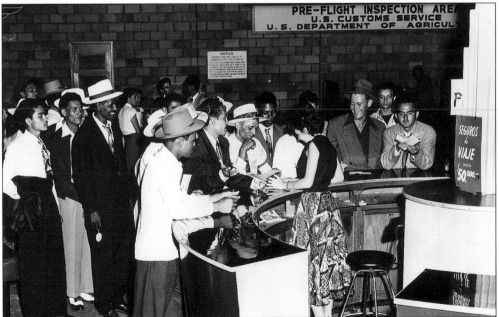

Passengers at the Preflight Inspection Area, c. 1948. Passengers are shown at San Juan's Isla Grande Airport. Both the U.S. Customs Service and the U.S. Department of Agriculture had officers working in this area of the airport. (AHMP.)

Pasajeros en el área de inspección, c. 1948. Éste era el Aeropuerto de Isla Grande en San Juan. Tanto la Aduana de Estados Unidos como el Departamento de Agricultura tenían agentes trabajando en esta sección del aeropuerto.

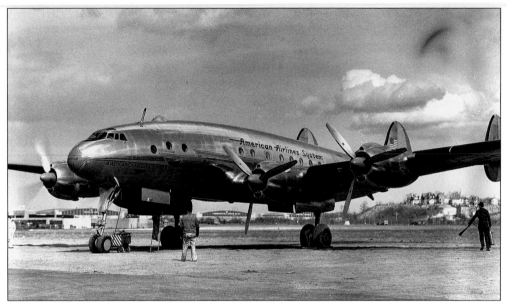

AN AMERICAN AIRLINES PLANE AT THE NEW YORK MUNICIPAL AIRPORT, 1946. An American Airlines plane is shown just before passengers board for a flight to San Juan. (Young photograph; Gen.)

AVIÓN DE LA AMERICAN AIRLINES EN EL AEROPUERTO MUNICIPAL DE NUEVA YORK, 1946. El avión estaba preparándose para el abordaje en un vuelo de Nueva York a San Juan. Foto por Young.

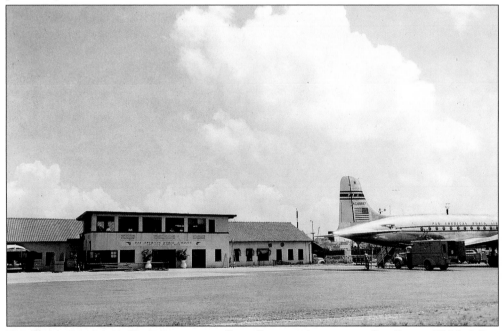

THE ADMINISTRATION BUILDING AT THE ISLA GRANDE AIRPORT IN SAN JUAN, 1946. A Pan American airplane is being serviced on the right-hand side of the building. (OIPR.)

EDIFICO DE ADMINISTRACIÓN EN EL AEROPUERTO DE ISLA GRANDE, SAN JUAN, 1946. Un avión de la aerolínea Pan American aparece a la derecha del edifico.

LEAVING FOR NEW YORK, 1946. Family and friends accompany passengers who are leaving for New York from the Pan American Airways terminal at the Isla Grande Airport in San Juan. (Charles Rotkin photograph; OIPR.)
FAMILIRES Y AMIGOS ACOMPAÑAN A PASAJEROS QUE VIAJAN A NUEVA YORK, 1946. Ellos estaban en el terminal de Pan American Airways en el Aeropuerto de Isla Grande, San Juan. Foto por Charles Rotkin.

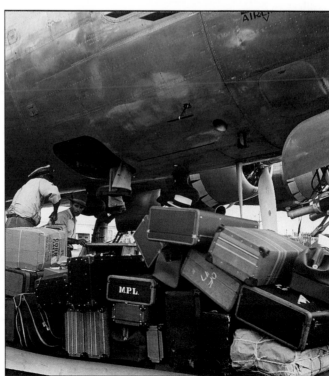

LOADING LUGGAGE AT THE ISLA GRANDE AIRPORT IN SAN JUAN, 1946. This DC-4 airplane is destined for New York. (OIPR.)
CARGAMENTO DE EQUIPAJE EN EL AEROPUERTO DE ISLA GRANDE, SAN JUAN, 1946. El avión DC 4 iba rumbo a la ciudad de Nueva York.

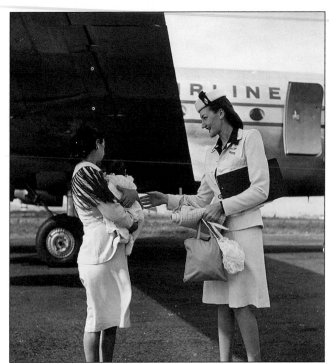

A Stewardess Greeting Passengers, 1946. A woman and her child board a Waterman Airlines flight destined for New York from the Isla Grande Airport in San Juan. (Charles Rotkin photograph; OIPR.)

Azafata recibiendo a una pasajera y a su bebé, 1946. Ellos estaban abordando un vuelo de Waterman Airlines en el Aeropuerto de Isla Grande, San Juan con destino a Nueva York. Foto por Charles Rotkin.

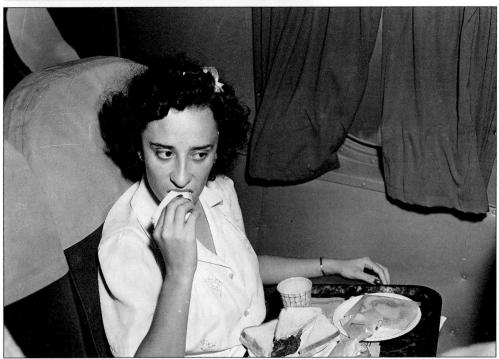

A Waterman Airlines Flight, 1946. A passenger eats lunch while on a flight between San Juan and New York. (Charles Rotkin photograph; OIPR)

Pasajeros almorzando en un vuelo de la Waterman Airlines, 1946. Este era un vuelo de San Juan a Nueva York. Foto por Charles Rotkin.

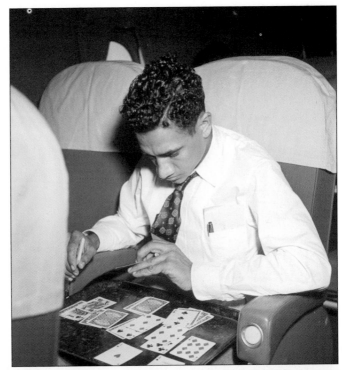

PLAYING SOLITAIRE ON A WATERMAN AIRLINES FLIGHT, 1946. Flights from San Juan to New York took about eight hours in the late 1940s. (OIPR.)
PASAJERO JUGANDO SOLITARIA A BORDO DE UN VUELO DE LA WATERMAN AIRLINES, 1946. Los vuelos de San Juan a Nueva York tomaban ocho horas a fines de la década de 1940.

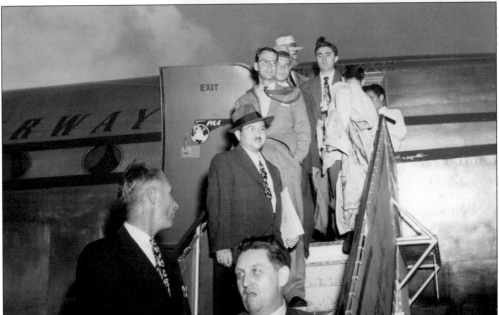

THE FIRST NONSTOP COMMERCIAL FLIGHT BETWEEN NEW YORK AND SAN JUAN, JULY 1946. Newspaper reporters and government officials are shown at the Isla Grande Airport for the inauguration of this Pan American Airways flight. (OIPR.)
INAUGURACIÓN DEL PRIMER VUELO COMERCIAL SIN ESCALA ENTRE LA CIUDAD DE NUEVA YORK Y SAN JUAN, JULIO 1946. Periodistas y oficiales gubernamentales en la inauguración de este vuelo histórico de la Pan American Airlines en el Aeropuerto de Isla Grande.

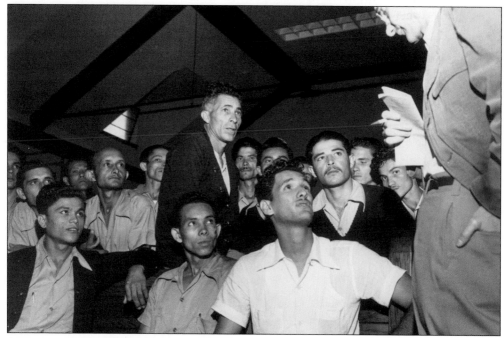

Preparing Farm Workers for Their Trip, 1946. A representative from the Puerto Rican government prepares departing farm workers for their flight into the United States at the Isla Grande Airport in San Juan. (AHMP.)

Trabajadores agrícolas se preparan para su viaje, 1946. Un representante del Gobierno de Puerto Rico despide a los trabajadores en su primer viaje hacia Estados Unidos desde el Aeropuerto de Isla Grande.

A Farm Worker Waiting to Board a Chartered Flight to the United States, 1946. The Puerto Rican government chartered former military cargo planes to take migrant farm workers to different cities in the United States. (AHMP.)
Trabajadores agrícolas abordando un vuelo fletado hacia Estados Unidos, 1946. El gobierno de Puerto Rico fletaba aviones militares decomisados para llevar a los trabajadores agrícolas hacia distintos puntos de Estados Unidos.

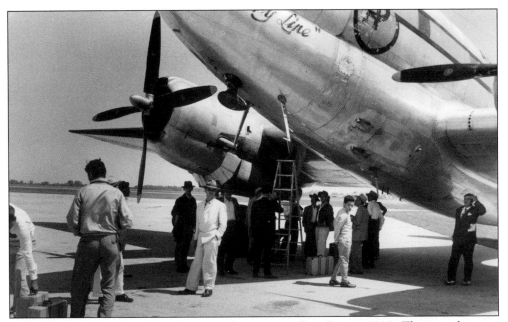

FARM WORKERS AT THE ISLA GRANDE AIRPORT IN SAN JUAN, 1946. These workers are waiting for their chartered flight to the United States. Many such workers became the backbone of Puerto Rican communities in the northeastern United States. (AHMP.)
TRABAJADORES AGRÍCOLAS EN EL AEROPUERTO DE ISLA GRANDE, SAN JUAN, 1946. Muchos de estos trabajadores se convirtieron en los pioneros de las comunidades puertorriqueñas en el noreste de Estados Unidos.

A CHARTERED FLIGHT OF PUERTO RICAN MIGRANT FARM WORKERS, 1946. Beach chairs are stacked in windowless decommissioned military planes to take farm workers from San Juan to the various U.S. cities. (AHMP.)
INTERIOR DE UN VUELO FLETADO PARA TRABAJADORES AGRÍCOLAS PUERTORRIQUEÑOS, 1946. Aviones militares decomisados eran habilitados con sillas de playa para llevar a los trabajadores agrícolas desde Puerto Rico hacia Estados Unidos.

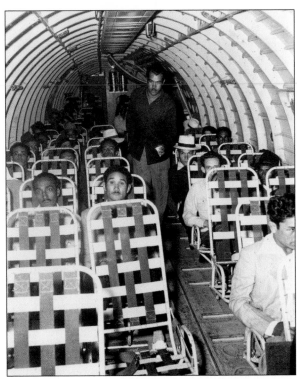

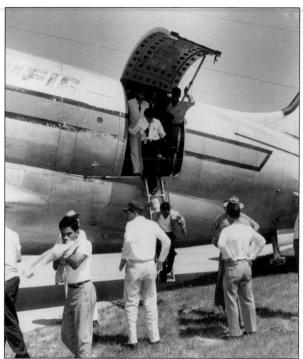

PUERTO RICAN FARM WORKERS DISEMBARKING, 1946. Upon arriving at their destination in the United States, the workers were immediately taken to their labor camps to start working. (AHMP.) **TRABAJADORES AGRÍCOLAS PUERTORRIQUEÑOS DESEMBARCANDO DE SU VUELO, 1946.** Cuando llegaban a su destino final en Estados Unidos, los trabajadores eran llevados inmediatamente a las fincas para comenzar a trabajar.

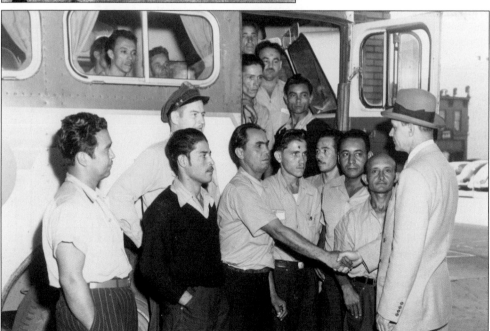

EULALIO TORRES, A REPRESENTATIVE FROM THE MIGRANT FARM WORKER PROGRAM, 1946. Eulalio Torres greets Puerto Rican farm workers as they enter a bus that will take them from the airport to their assigned farm camp. (AHMP.) **EULALIO TORRES, REPRESENTANTE DEL PROGRAMA DE TRABAJADORES AGRÍCOLAS, 1946.** Torres aparece saludando a los trabajadores puertorriqueños en el aeropuerto mientras entraban en un autobús que los llevarían a finca asignada.

SLEEPING QUARTERS FOR PUERTO RICAN MIGRANT WORKERS, 1946. Facilities like this—without plumbing, running water, or heating—were typical through migrant farms in the northeastern United States. (Tony Rodríguez photograph; AHMP.) **BARRACAS PARA LOS TRABAJADORES MIGRANTES PUERTORRIQUEÑOS, 1946.** El típico ranchón no tenía tuberías, agua, potable ni calefacción. Este era típico en las fincas en el noreste de Estados Unidos. Foto por Tony Rodríguez.

PUERTO RICAN FARM WORKERS' DORMITORY, 1946. Shown is a typical farm workers' dormitory. Many workers complained about their living conditions and left the camps looking for work elsewhere. (Tony Rodríguez photograph; AHMP.) **DORMITORIO DE TRABAJADORES AGRÍCOLAS PUERTORRIQUEÑOS, 1946.** Este era un dormitorio típico de los trabajadores agrícolas. Muchos se quejaban de las condiciones de vivienda y abandonaban los campamentos en busca de mejores trabajos y facilidades. Foto por Tony Rodríguez.

A U.S. Customs Official at the Isla Grande Airport in San Juan, 1945. Here, a customs official inspects the luggage of a Puerto Rican farm worker who is leaving the island to work in the United States. (AHMP.)
Agente de Aduana Estadounidense en el Aeropuerto de Isla Grande en San Juan, 1945. El agente inspecciona el equipaje de un trabajador puertorriqueño en viaje hacia Estados Unidos.

Commercial Passengers at the New York Municipal Airport, c. 1946. Puerto Rican passengers arrive in New York after traveling on a Pan American Airways flight. (JC.)
Pasajeros de vuelo comercial llegando al Aeropuerto Municipal de Nueva York, c. 1946. Estos pasajeros puertorriqueños viajaban en un vuelo de la Pan American Airways.

Suggested Readings, Sources, and Abbreviations
Bibliografía, fuentes documentales y lista de abreviaturas

Andreu Iglesias, César. Ed., *Memoirs of Bernardo Vega: A Contribution to the History of the Puerto Rican Community in New York*. Monthly Review Press: New York, 1984.

Centro de Estudios Puertorriqueños, History Task Force. *Labor Migration under Capitalism: The Puerto Rican Experience*. Monthly Review Press: New York, 1979.

Centro de Estudios Puertorriqueños. *Divided Arrival: Narratives of the Puerto Rican Migration, 1920–1950*. Centro de Estudios Puertorriqueños, New York, 1998.

———. *Puerto Ricans in the USA: 1898–1998*. CD-ROM. Centro de Estudios Puertorriqueños: New York, 2000.

Glasser, Ruth, *My Music is My Flag: Puerto Rican Musicians and their New York Communities, 1917–1940*. University of California Press: Berkeley, 1994.

Sánchez-Korrol, Virginia. *From Colonia to Community: The History of Puerto Ricans in New York City, 1917–1948*. Greenwood: Westport, Connecticut, 1983.

Centro Archives Collections:
Colecciones del Archivo del Centro:
PB—The Pura Belpré Papers.
JC—The Jesús Colón Papers.
JoC—The Joaquín Colón Papers. Courtesy of Olimpia Colón.
RC—The Rudy Castilla Photographic Collection. Courtesy of Gilberto Poch.
RD—The Ramón Delgado Papers.
OGR—The Oscar García-Rivera Papers. Courtesy of José A. Noriega.
JHP—Selection from the Jaime Haslip-Peña Papers.
PM—Selection from the Pedro "Piquito" Marcano y Su Cuarteto Collection. Courtesy of Grego Marcano.
JAM—The Justo A. Martí Photographic Collection and Papers.
MF—Selection from the Mújica Family Papers. Courtesy of Diana Youngfleish.
RMR—The Ruth M. Reynolds Papers.
JHR—The Juanita A. and Homero Rosado Papers.
FNT—The Felipe Neri Torres Papers.
TOF—The Torres-Ortíz Family Papers.
EV—The Erasmo Vando Papers.
EmV—The Emelí Vélez de Vando Papers.

Organizational records:
Documentos de organizaciones:
AHMP—The Archivos Históricos de la Migración Puertorrequeña.
OIPR—The Office of Information for Puerto Rico.
Gen—Centro General Collection.
Post—The Postcards and Stereocards Collection.

Sources from other archives:
Fuentes de otros archivos:
The Mariners' Museum, Newport News, Virginia.

A Postcard View of the Puerto Rican Flag, 1924. The national symbol of Puerto Rico was designed by a group of exiled Puerto Ricans in New York in the late 1890s. This is one example of the significant role that migration and return migration have played in Puerto Rican history throughout the 20th century. (JoC.)

Tarjeta Postal de la bandera puertorriqueña, 1924. El símbolo nacional de Puerto Rico fue diseñado a finales de los 1890 por un grupo de exiliados puertorriqueños en la ciudad de Nueva York. Este es un ejemplo de lo importante que ha sido el papel de la inmigración y emigración en la historia puertorriqueña a través del siglo XX.